台灣民俗藝術 ②

莊伯和・徐韶仁　合著

傳統工藝之美

晨星出版

重現民俗藝術之美

中華民俗藝術基金會執行長
林明德

　　民俗藝術，乃指流傳於各民族與地方特有之傳統藝能與技術，包括：表演藝術、器物製造技能等。它的內涵豐繁，形式多樣，是俗民文化的具體表現。台灣族群多元，潛藏民間的民俗藝術，不僅流露民族意識與情感，也呈現多樣的美感經驗，毋庸置疑的，這是台灣族群的偉大傳統與文化資產。

　　七○年代，台灣社會急遽轉型，人民生活與價值觀念產生很大的改變，直接衝擊了俗民文化，更影響了民俗藝術的命脈與生機。加上廟宇文化消褪，低級趣味充斥，大眾對民俗既陌生又鄙視，遑論民俗藝術的存活與價值，馴至民俗藝術的原始意義與美學，在歲月流轉中，逐漸走出人們的記憶。經過一場鄉土文學論戰後，文化主體意識逐漸浮現。一九七九年，一群來自不同領域的文化工作者反思台灣的人文現況，呼籲搶救瀕臨滅絕的文化資產，並成立「中華民俗藝術基金會」，大家共識：「維護民俗藝術，傳承民間藝人的精湛技藝，以提高民俗文化的學術價值，充實精神生活。」為了落實此一理念，於是調查、研究兼顧，保存、傳習並行，為台灣民俗藝術注入活力，也帶來契機。

之後，一些有心人士紛紛投入民俗藝術的維護，幾年之間，基金會、文物館、博物館、美術館、民俗村、文史工作室，相繼成立，替急驟轉型的台灣社會，留下許多珍貴的人文資源。政府也意識到文化建設的趨勢，自一九八一年起，先後成立文化建設委員會與各縣市立文化中心，以推動「文化即是生活，生活即是文化」的理念。

　　一九八二年，總統令公布《文化資產保存法》，使文化政策與實施有了根據。

　　一九八四年，文建會爲落實文化教育的推廣和文化觀念的溝通，邀請學者專家撰寫「文化資產叢書」，內容包括古蹟、古物、自然文化景觀、民族藝術、民俗及有關文物。一九九七年，國立傳統藝術中心籌備處爲提供大家認識、欣賞傳統藝術的內涵，規劃「傳統藝術叢書」。兩類出版令人耳目爲之一新，也締造了階段性的里程碑，其意義自是有目共睹的。不過，限於條件與篇幅，有些專題似乎點到爲止，仍有待進一步去充實與發揮。

　　艾略特（T.S.Eliot,1888～1965）在〈傳統和個人的才能〉中曾說：「傳統並不是一個可以繼承的遺產，假如你想獲得，非下一番苦工不可。最重要的是傳統含有歷史的意識，……這種歷史的意識包含一種認識，即過去不僅僅具有過去性，同時也具有現代性。……這種歷史的意識是對超越時間即永恆的一種意識，也是對時間以及對永恆和時間合而爲一

的一種意識：這是一個作家所以具有傳統性的理由，同時也是使一個作家敏銳地意識到自己在時代中的地位以及本身所以具有現代性的理由。」（見杜國清譯《艾略特文學評論選集》）艾略特的論述雖然針對文學，但此一文學智慧也適合民俗藝術的解釋，尤其是「歷史的意識」之觀點，特具識照，引人深思。

我們確信民俗藝術與現代生活不僅可以並存而且可以融匯，在忙碌的生活時空，只要注入些優美的民俗藝術，絕對有助於生命的深化、開展，文化智慧的啓迪，從而提昇生活素質（quality of life）。因爲，民俗藝術屬於「地方精神」，是「一種偉大的存在」。

人不能盲目的生活，蘇格拉底（Socrates,469?～399B.C.）云：「沒有經過反省的生命是不值得活的。」因爲文化的反思，國人在富裕之後對充實精神生活與提昇生活素質有了自覺，重新思索民俗藝術的意義，加上鄉土教材的迫切需求，於是搶救民俗藝術的呼籲，覓尋民俗藝術的路向，一時蔚爲風氣。

基本上，民俗藝術具有歷史、文化與藝術價值等特質，是文化資產的重要環節，也是重塑鄉土情懷再現台灣圖像的依據。更重要的是，民俗藝術蘊涵無限元素，經過承傳、轉化，往往能締造無限的契機，展現無窮的活力。例如：「雲門舞集」吸收太極引導、九轉金丹，創造新舞碼——水月，

表現得多采多姿；「台北民族舞蹈團」觀摩藝陣，掌握語言，重編舞碼—廟會，騰傳國際；攝影大師柯錫杰的民俗顯影，民俗藝術永遠給他創作的靈感；至於傳統廟會的許多元素，更是現代藝術的觸媒，啓發了豐碩多樣的作品。

　　二十多年來，基金會立足臺灣社會，開風氣之先，把握民俗藝術脈搏，累積相當豐饒的資源。爲了因應時代趨勢，我們有系統的釋放各類資源，回饋社會大眾，於是規劃「臺灣民俗藝術」叢書，範疇概括：宗教、傳統建築、傳統表演藝術、民間工藝、飲食與休閒文化。每類由概論開端，專論接續，自成系統。作者包括學者專家，均爲各領域的菁英；行文深入淺出，理趣兼顧；書型爲二十五開本、彩色，圖文並茂，以呈現視覺美感。

　　「發掘族群人文、整合民俗藝術」，是我們堅持的目標也是夢想。叢書的推出，毋寧說明了夢想的兌現，更標幟嶄新的里程碑。希望叢書能再現臺灣圖像，引導大家進入多采多姿的民俗世界，領略民俗藝術之美。

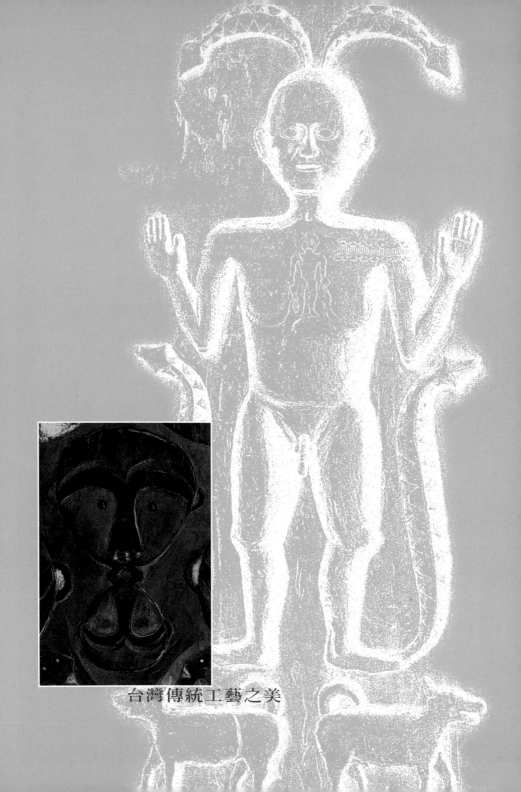

台灣傳統工藝之美

CONTENTS

「卷 一」

台灣工藝論

莊伯和

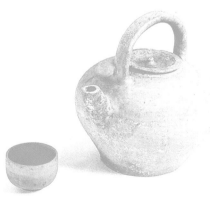

　　工藝的涵意，可能依場合、時間而異。台灣今日的經濟生產、社會結構、生活文化等，較諸往昔，已有激烈的變化，因此，工藝在其間的意義自然也產生了分化現象。

　　廣義的工藝指生活、生產技術，與今之所謂「工業」、「科技」似無兩異。

　　而在中國，自古有所謂「百工之藝」、「百工巧意」，百工最初為官名，後來泛指手工業生產者與技藝。例如附著於人類衣、食、住、行等生活所需，而有日用工藝之產生，反映生活經驗與生活智慧。但工藝的意義並不止於此，除日用工藝外，就其性質而言，實有宗教工藝、裝飾工藝、玩賞工藝等類別，亦即超乎人類基本生存及經營起碼物質生活條件，或為提昇精神境界，滿足審美需求，而產生種種工藝品種，此亦整體文化之表徵。

　　工藝的意義在近代生產中又泛指加工之技藝，

古代製鹽工業（四川出土漢代畫像磚）

古代女織（江蘇出土漢代畫像石）

包括近代的工業、科學技術，若工藝技術中之與美術相結合者，即「工藝美術」（Industrial art）之謂，《中文大辭典》有：「應實際生活之需要，於各種器物上施以美術之技巧或裝飾者，稱工藝美術。如細木、髹漆、陶磁、染織、刺繡、鑄造、飾物等皆是。」目前台灣一般所謂「工藝」，大抵指「工藝美術」的範圍；為區分其他的工藝、工業技術，大陸學界及業者已廣泛使用「工藝美術」一詞，另台灣也有人稱謂「美術工藝」，要之，皆代表原始的工藝意義隨文明發展分化後，為強調其美術特徵而出現的觀念。其實Industrial art亦譯作「工藝」，尤指工藝這一門學科而言，同時也被譯作「工業美術」，乃至 Industrial design 之「工業設計」，都是因為過去的工藝，有一部分在今天已被工業美術、工業設計所取代，就像日常生活中的餐具，現在已成為工業產品，但在美化的觀點下，也許可能應用到昔日工藝的手法。

　　總之，無論「工藝」或「工業」，如引用文獻資料，都應與時代因素綜合考慮，過去手工是主要的生產方式，所謂工藝、工業，即指手工藝（Handicrafts）、手工業（《遠東漢英大辭典簡明本》作 a manual trade，《最新林語堂漢英辭典》作 handicraft industry，所以本文所述手工藝、手工業作同義解釋。）甚至現在所說的手工藝

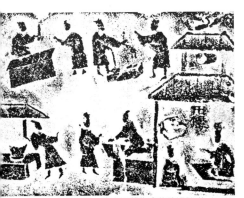

古代市場，代表工藝生產的流通管道（江蘇出土漢代畫像磚）

台灣工藝論

0
1
1

木雕神像床母（彰化台灣民俗村霓安宮）

彩瓷磚與洗石子裝飾（澎湖鄭中和攝）

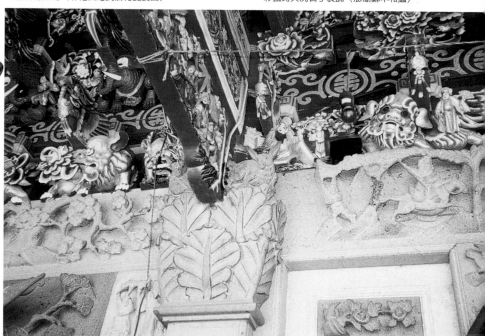

石雕與木雕之結合（澎湖）

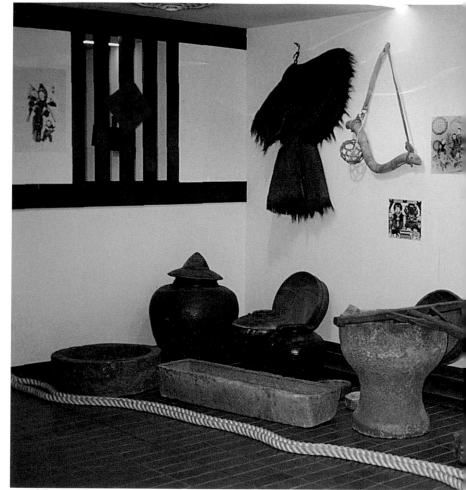

各種日用器物

現代已是高科技文明的一環，即使日用生活中的瓷
磚建材、浴缸與馬桶等衛浴設備，自不必歸諸工藝
美術討論的範圍（雖然其中的審美功能也很重
要）；可是日治時代生產、至今尚見裝飾於舊建築
上的彩瓷磚，早已成為民藝收藏的對象，而古代乃

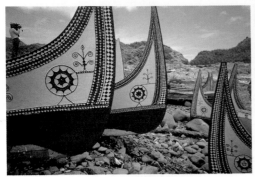

蘭嶼漁船是重要的文化資產

麵豬與糖塔（民間食品工藝之代表）

「姜太公釣魚」，
利用鹹菜、鴨、香菇等表現台灣特有的「看桌」工藝

剪紙一向被視為民間美術的代表（高雄武廟掛籤）

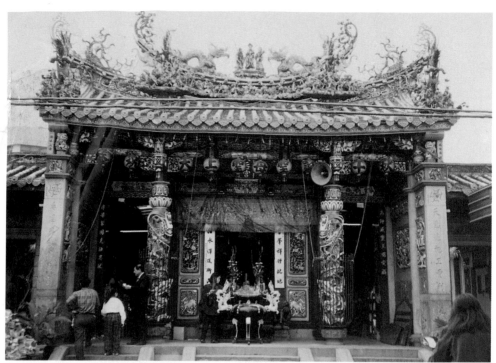

廟宇建築是民間工藝的綜合體（高雄旗後天后宮）

獅頭（豐原）

相當於古代的工業；當機器取代手工，乃至商業化的機械生產體系出現後，工藝、工業的意義當然有所區別。

在此所涉工藝的主題，一方面包含美術意識，注重審美的價值判斷，大抵是所謂的工藝美術的範疇。例如有些現代工業技術產品也可以做為工藝的對象來比較、研究，不一定單指手工的生產手段；像陶瓷製品無疑是重要的工藝品種，但陶瓷業之意義今昔大不相同：陶瓷工業在

古代乃至近代的虎子，也被視為
藝術品，上為晉代，下為近代物

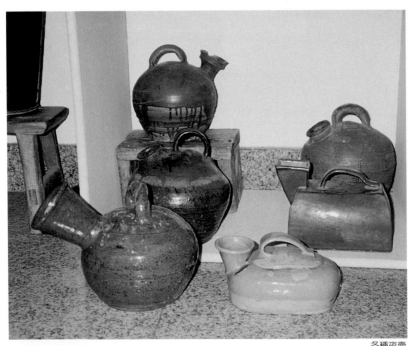

各種夜壺

至近代的虎子、馬桶也被視爲陶瓷藝術品或民俗文物。

此外，兼具審美功能之一般日用工藝，又有日本人柳宗悅始創之「民藝」一詞；「民藝」意「民眾的工藝」或「民間工藝」，對象多屬日用手工藝品，柳宗悅特別強調的是從實用產生的美的價值。

近年來台灣民俗研究逐漸受到重視，工藝也成爲研究的對象，於是出現「民俗工藝」一詞，大陸方面一般多採「民間美術」、「民間工藝」的稱呼，總之，焦點停留在文化的母胎層，強調常民文化的特質，有別於來自文化上層、指導階層產物的宮廷工藝、貴族工藝……。

至於「傳統工藝」則又是今日大家耳熟能詳的名詞，其涵蓋面更廣。面對現代，「傳統」反而突顯其存在的價值，尤其在提倡文化資產保存與維護的認識下，傳統文化、傳統藝術應該有其發展的空間，工藝的文化傳承也有存在的必要性。所以「傳統工藝」不僅代表過去的技術，在針對現代生活的反省（尤其是文化價值及美學價值判斷）時，更容易體會傳統工藝存在的價值。

台灣早期的工藝生產

工藝反映一地之生活文化，如經濟生產、製作技術、以及意識型態方面的習俗信仰、美學觀念等；從閩粵漢人大舉移民台灣形成近世的漢人社會後，工藝文化當然也隨之移入，工藝產品成為研究漢人社會最好的標本，而台灣漢人社會在經過數百年的發展，與台灣鄉土之諸多條件結合，當然產生了自己獨特的工藝文化。

只可惜完整的台灣工藝史料不足，過去少有系統的整理，如今只能從文獻資料或遺物來做比對的工作。

◇《安平縣雜記》

本書資料多來自日治之前，作者不詳，或為日本人，成書應於日治時代初期，書中有一篇名〈工業〉，開宗明義說：

> 國有藝事，百工與居一焉，《周禮‧考工記》備列名目。近世以來，工務繁興，非復從前之舊。台灣貨物多自外來，執藝事者亦來自福、興、漳、泉，而傳授焉。其在《論語》曰：「百工居肆，以成其事」；言工業之有資於人生日用甚鉅也。誌工業。

所敘述的就是包括日治時代以前，以台南地區

昔日的生活道具（彰化台灣民俗村）

灶（澎湖）──利用地方材料（硓𥑮石）的工藝製作例子

土黏香土地公

斗燈─製作精緻的斗燈，是以工藝手法作為辟邪道具的例子

昔日的生活道具（彰化台灣民俗村）

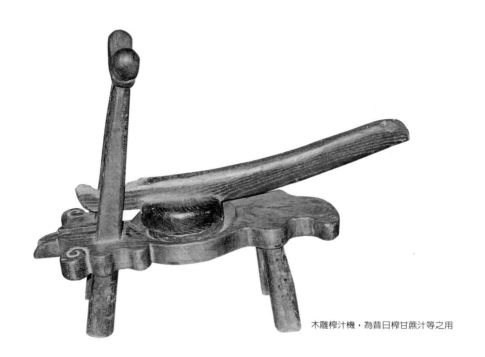

木雕榨汁機，為昔日榨甘蔗汁等之用

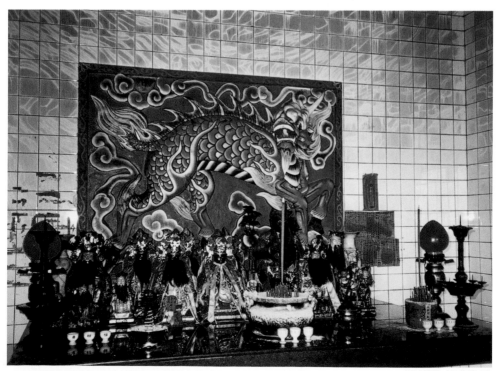

彩繪麒麟（台北淡水）

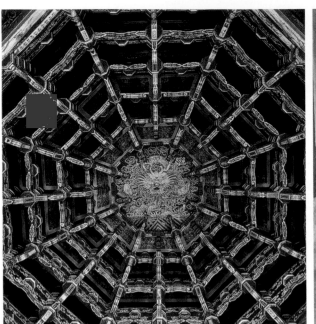

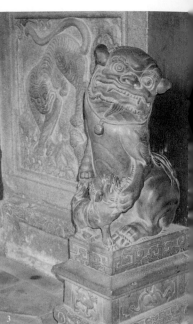

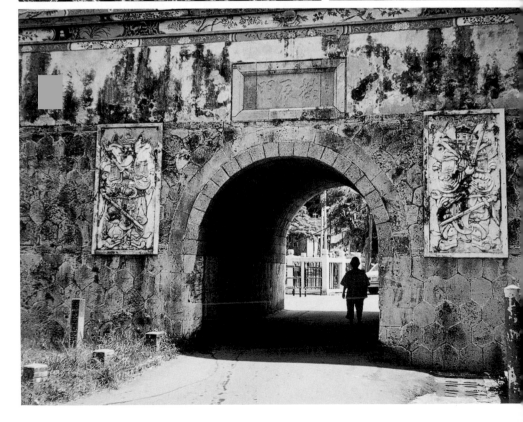

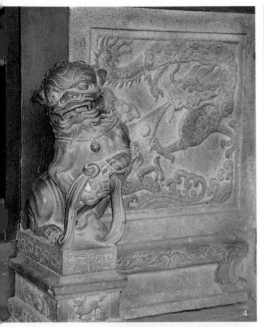

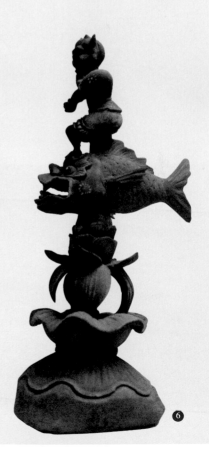

①戲亭內華麗的藻井，充分表現工藝之
　美（鹿港龍山寺）
②泥塑門神（高雄左營舊城）
③④石獅
⑤清代石柱（鹿港龍山寺，顧兆仁攝）
⑥鑄銅魁星爺

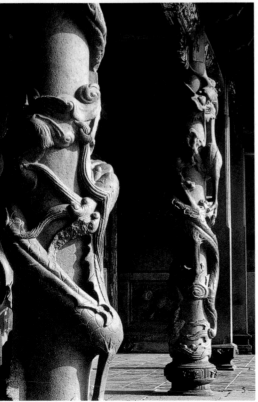

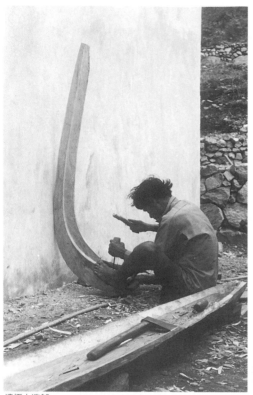

達悟人造船

瓦窯磚窯（台北內湖）

一字匾（台南天壇）

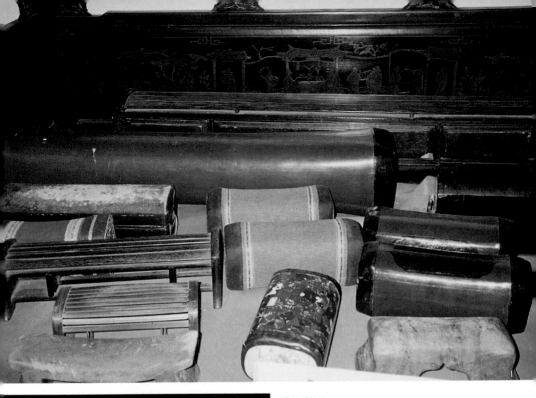

①各種枕頭
②打鐵（澎湖鄭中和攝）
③編草鞋（「民間劇場」示範表演）

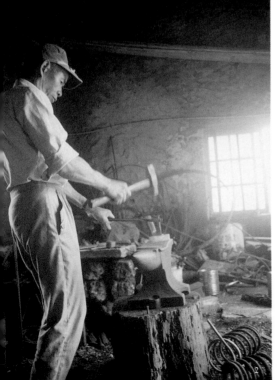

為中心的台灣工藝，計一百條：木匠、泥水匠、鑿花匠、石匠、鋸匠、油漆匠、竹匠、畫匠、塑佛匠、裱褙匠、銅匠、鐵匠、刻字匠、裁縫匠、繡補匠、筆匠、造船匠、剃頭匠、瓦窯磚窯司阜、碥窯司阜、鑄犁頭司阜、銀店司阜、傾煎司阜、錫店司阜、油車司阜、牛磨店司阜、染房司阜、藥店司阜、鞋店司阜、帽店司阜、襪店司阜、修理玉器司阜、修理鐘錶司阜、修理眼鏡司阜、織番錦司阜、紙店司阜、做粗紙司阜、糊紙店司阜、香店司阜、油燭店司阜、銀紙店司阜、粉店司阜、玻璃燈司阜、做燈籠司阜、什貨店司阜、做頭盔司阜、弓箭店司阜、馬鞍店司阜、做皮腰月斗司阜、花炮戶、角梳店司阜、車加轆司阜、棕印司阜、製繩索司阜、釘糧釘稱司阜、做皮箱枕頭司阜、補鍋司阜、補碗司阜、補碇補甕司阜、做甑籠司阜、做水車司阜、做轎司阜、織蓆司阜、做藤司阜、做土壟司阜、鼓吹店、草花店司阜、醫間司阜、餅店司阜、麥芽膏糖司阜、包仔店司阜、粿店司阜、做麵司阜、酒店司阜、香油店司阜、焙茶司阜、煮洋藥司阜、煮糖司阜、蓋糖司阜、坐牛車司阜、木屐司阜、棺材店司阜、熟牛皮司阜、做芋仔司阜、做米粉司阜、做福員肉司阜、織魚網司阜、燒煤司阜、豆干店司阜、燒灰司阜、屠戶、做蚊煙筒司阜、檳榔司阜、廚子司阜、做米舂米司阜、琢火石司阜、做烘爐司阜、做釣鉤司阜、閹牛豕雞司阜、煙斗司阜。

　　由此可見包含民生器用、生產工具、飲食、習

騎地虹怪獸的紙糊大士爺（澎湖鄭中和攝）

糊紙

①紙糊神祇　②春仔花（鹿港民俗文物館）
③金紙　④製香

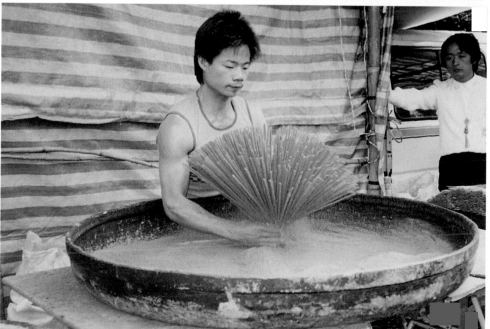

俗所需與特殊工藝，大體網羅，也涵蓋了各種材質，已大致描繪當時廣義的工藝製作的輪廓；書中對每一條目下，又加以說明，茲擇與工藝美術或器用工藝較有關係者如下，以見一斑。

　　木匠：俗名木工。每天九點鐘起十二點鐘止、二點鐘起五點鐘止為一工。工價銀三角。有工半者，黎明六點鐘起至八點鐘止，多領工價銀一角五尖。又有作一切椅棹床几諸木料器棋及箍桶匠等，皆木匠也。建屋宇者，名曰「做大木」；作一切器棋者，名曰「做小木」。有風鼓者，木匠以木製成，中有木扇，以鐵為柄，用手轉之，鼓風而去粟殼；米店用之。

　　鑿花匠：就堅木、杉木雕刻一切人物、花草，或廟寺店厝用；或嵌鑲在椅棹床几上面，頗稱工緻。

①藝閣（北港）
②花燈「鯉魚」（大陸）
　一鯉魚喻多子生長
③燈籠

轎（屏東）

杵臼是椿米的器具

石匠：台地石少，需石無幾，堦庭道路及碑碣用，均由廈門等處載來。硺工，每天工價銀七角。

竹匠：起蓋草屋及搭涼棚、做竹床、竹棹、竹椅、竹几、竹籃各器棋。嘉義竹匠所作較堅好，係用桂竹、貓兒竹為之，非安平、鳳山竹器所能及。又有做米篩、做一切小竹器及用竹篾組成方長一片或縱橫各尺餘至數尺一丈多者，便人家儲粟、儲地瓜簽，並蓋涼棚用。鄉下

編竹笠（澎湖鄭中和攝）

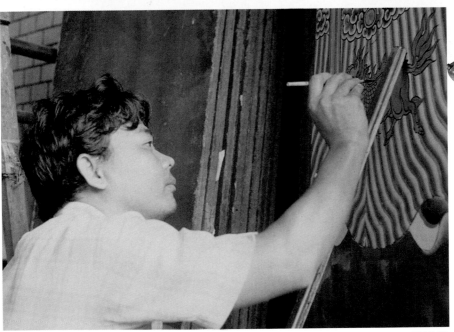

民間畫師

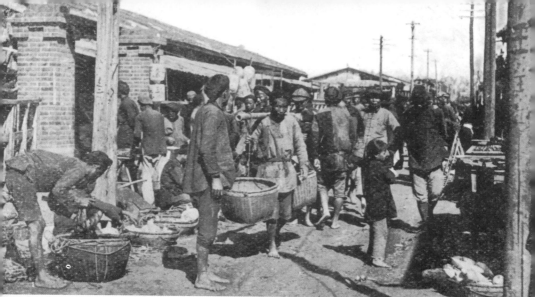

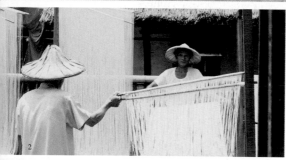

①日治初期的台灣市集（雄獅·攝影台灣）
②製造米粉（彰化台灣民俗村）
③織魚網
④製造牛車（澎湖鄭中和攝）
⑤壽龜製作
⑥農村與牛車（澎湖）

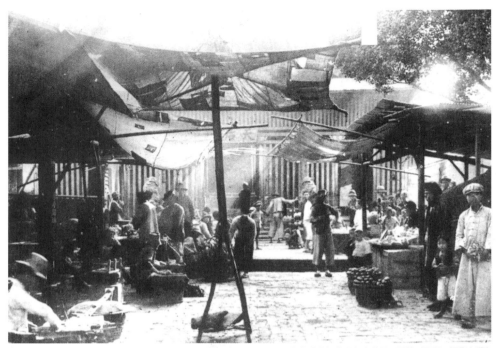

日治時代台南媽祖廟前百工居肆（雄獅・攝影台灣）

石雕門鼓（原台北布政使司）

鰲燈（基隆）

農夫有執此業者，亦竹匠也。

畫匠：畫地圖及山水、人物、花木、鳥獸及神佛像；或用白描，或用丹青。

塑佛匠：或用木雕，或以泥塑，務在能肖其像。又有泥摹印各種人物，供人家孩童玩具者，附焉。

繡補匠：繡一切棹圍、褥墊及裺袍、裙、戲服等樣。

銀店司阜：一切婦人首飾釵釧、環鐲及什用銀器，均資製造。

泥塑剪黏「鯉躍龍門」（台南赤崁樓）

燈籠（彰化和美道東書院）

糊紙（台北三芝祭典燈座）

結合泥塑與彩繪的廟宇牆面裝飾

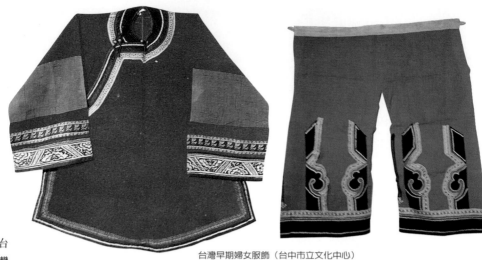

台灣早期婦女服飾（台中市立文化中心）

弓鞋（台中市立文化中心）

　　染房司阜：所染烏布、藍布爲多，近有染各色
洋布及綢緞者，名曰「紅房」。

　　糊紙店司阜：以竹篾爲骨，紙根縛之，然後用
各色花紙、白紙糊成厝屋、樓閣及亡者形相，一切
奴婢、跟隨僕從及紙轎等樣，撤靈後在曠場燒化，
備亡者冥間之用。又喪事延僧道超渡亡魂，俗名

「做功德」；撤靈過旬，必糊四金剛及庫官、庫吏、功曹等。又里社區街建醮，糊八仙、八騎、朱衣金甲。若做七七四十九天大醮，糊二十八宿星君神像，均資其手。

　　做燈籠司阜：用竹做小篾爲胎，外以紗或紙糊之；燈號姓字各別，書以銀硃。

　　角梳店司阜：買牛角做大小角梳並一切小器具。

　　做皮箱枕頭司阜：台之皮箱，馳名遠近，純用牛皮故也。枕頭，則外來者爲佳。

　　補碗司阜：以銅釘兩邊，綰之使不相離。工價每釘十文、五文不等。非用鑽石不能引孔。

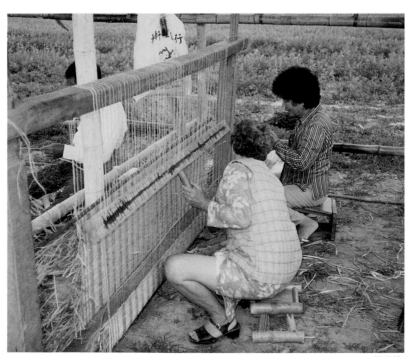

織草蓆

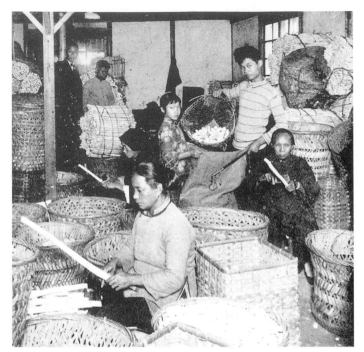

日治時代藺草工藝作業（雄獅・攝影台灣）

織蓆司阜：用草織成；女工亦能之。

做藤司阜：供一切什用竹椅面而已。若藤床、藤籃等等藤器，均自外來，台地不能做也。

草花店司阜：剪通草及洋布、絨片、綢片為花。

煙斗司阜：做各色樣洋藥煙斗，俗名「鴉片煙頭」；並做洋煙筒，俗名「鴉片煙吹」。有用甘蔗藁為之，有用竹為之，吃洋煙者買用。

從以上生動的文字描述，可大致了解清末至日治初期台灣大都會的工藝。這些行業之興衰皆隨時代演變有所起伏，如：台灣皮箱昔日馳名遠近，似

在民間祭祀場面，常可一睹紙紮工藝（台北淡水）

出人意料之外；補碗在三、四十年前尚可一見，今
已消失無蹤；草花店的通（蓪）草工藝一度是台灣
外銷工藝之代表，但今已無生存空間；做藤，台灣
後來一度成爲舉世聞名、技術高超的籐器王國，數
年前因原料中斷，已成昨日黃花；但如糊紙
店，由於習俗尚存，又拜
高度物質水準之賜，
故現在此藝更盛於
昔。

錫製粉盒（台中市立文化中心）

◇《台灣三字經》

一九○○年，王石鵬所著《台灣三字經》說：

麻與苧，植物興，其原質，製布繩。鳳梨絲，芭蕉布，惟土蕃，善製作。造紙料，有紙桑，此紙質，做傘良。大甲產，三稜草，蛟文蓆，織得好。通脫木（蓪草），原野生，造紙花，質最明。棕櫚籐，堪雜用，織簑衣，雨天供。

說明了台灣鄉土材料之運用於工藝製作的情形。

◇《台灣通史》

連雅堂的《台灣通史》特立〈工藝志〉一章，比之一般志書，連氏尊重工藝的精神，值得佩服。

〈工藝志〉分紡織、刺繡、雕刻、繪畫、鑄造、陶製、煆灰、燒煉、竹工、皮工加以敘述。在引言中，謂：

台灣爲海上荒島，其民皆閩粵之民也，其器皆閩粵之器。工藝之微，尚無足睹。然而台郡之箱，大甲之席，雲錦之綢緞，馳名京邑，採貢尚方，則亦有足志焉。

可見台灣工藝起碼發展至清代末期，已有皮箱、大甲蓆、雲錦外銷他地，而且大有名聲。尤其對於雲錦（即《安平縣雜記》之謂「番錦」），連氏如此說：

咸豐初，江南大亂，有蔡某者爲南京織造局工，始來郡治之上橫街，織造綢緞紗羅，號曰「雲

錦」。本質柔靭，花樣翻新，渲染之色，歷久不褪。銷路甚廣，馳名各省，凡入京者多以此為土宜。然其絲仍取之江浙，尚未能自給也。蔡某既死，傳之其子，以為世業……初，雲錦織造綢緞，既聞京邑，光緒大婚之時，內廷命台灣布政使採貢，為款數萬圓。帳褘衣褲之屬，皆能照圖織成。內廷大悅，以為江浙官局所織猶有遜色。雲錦得此令譽，不能擴大其業，子孫遊惰，日就式微，能不惜哉！

台灣織造的「雲錦」，竟不輸給江浙產品，而為清廷所青睞，著實反映清末台灣工藝也有優勢之一面。

以下為連氏對台灣工藝的觀察和了解：

（一）紡織

雲錦之外，連雅堂對於台灣紡織有諸多批評，極力主張應振興此一產業。他說：

台人習尚奢華，綢緞紗羅之屬，多來自江浙；棉布之類消用尤廣，歲值百數十萬金。其布為寧波、福州、泉州所出。商船貿易，此為大宗。鄭氏之時，曾籌種棉，以自紡織，而封略初建，其議未行。雍正元年，漳浦藍鼎元上書巡台御史吳達禮，以論治台事宜，其一條云：「台地不種蠶桑，不種棉苧，故其民多遊惰。婦女衣綺羅，粧珠翠，好遊成俗。則桑麻之政不可緩也。」……然其後至道光之間，蠶桑之業尚未有行。蓋以台地肥沃，播稻植蔗，獲利較宏。沿山之園始種麻苧，安、嘉為多，

新竹次之。配至汕頭、寧波，用以織布，乃再配入，而台人不能自績也。鳳山縣轄素產鳳梨，刈葉纞絲，可織夏布。而台人亦不能自績也。唯以鳳梨之絲配至汕頭，轉售潮州，歲率十數萬圓。台地多暑，夏布用宏，而不能自給。天然之利，遺之於人，可謂昧矣。

文中後段之鳳梨絲，在王石鵬的《台灣三字經》已說過：「鳳梨絲，芭蕉布，惟土蕃，善製作。」反觀東鄰的琉球，至今芭蕉布已成文化資產，被政府指定為「無形文化財」，這種利用鄉土自然材料創造出來的工藝，本是傳統工藝的特色，實應善加運用。對於同樣來自鄉土自然材料的原住民紡織及藺草編織，連雅堂也說：

台灣之番能自織布，以苧雜樹皮為之，長不滿丈。台人購以為祫，善收汗。而水沙連番婦以苧麻雜犬毛為紗，染以茜草，錯雜成文，謂之「達戈紋」。道光中，大甲番婦始採藺草織席，質紉耐久，可以卷舒，漢人多從之織。於是大甲席之名聞遠近。其上者一重價至二、三十金。大甲人以此為生，至今不替。

大甲蓆帽產業，在台灣光復之後仍盛極一時，至今也已沒落。

（二）刺繡

關於刺繡，連氏的描述，同樣出乎今人意料之外，他說：

台灣婦女不事紡織，而善刺繡。刺繡之巧，幾

邁蘇杭。名媛相見，競誇女紅。衣裳裁紉，亦多自製。綠窗貧女，以此爲生。故有家無儋石，而纖纖十指，足供饔飧。近唯淡水少女爭學歌曲，纏頭有錦，而女紅廢矣。台南婦女尤善造花，或以通草，或以雜綵。一花一葉，鮮艷如生。五都之市，則有售者。

連氏認爲台灣婦女刺繡工藝水準很高，也可以此營生，其實至今民間依然有以刺繡爲業者，稱「繡莊」、「繡店」因早期經營者悉爲福州寄籍，故又稱「閩繡」。具特色是內塞棉絮立體浮雕製作，並喜用金、銀

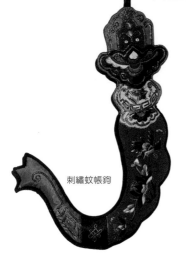

刺繡蚊帳鉤

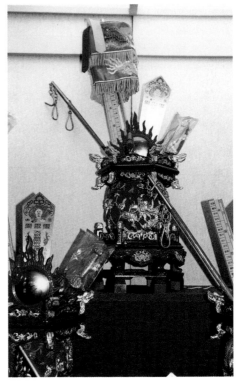

傳統斗燈、放置圓鏡、剪刀、竹尺、銅秤、銖錢、長劍、寶傘、燈盞等物，用以解厄祈福，由此可見工藝的象徵意義（鹿港）。

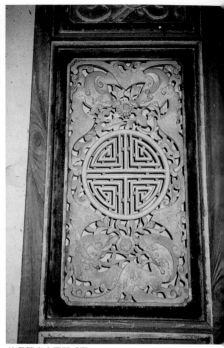

精巧的門窗透雕「柿蒂紋」寓意「事事如意」　　　　佳冬蕭宅木扇門「壽」

色粗線，配合多彩絨線繡成人物、花卉、飛禽走
獸，精緻繁瑣，色彩艷麗，喜氣洋洋。產品舉凡佛
幡、神衣、神幃、戲服、戲帽，專供敬神、演戲之
用外，更有民家喜慶必用之八仙綵。

（三）雕刻

關於雕刻，連氏謂：

雕刻之術，木工最精，台南為上，而葫蘆墩次
之。嘗以徑尺堅木，雕刻山水、樓台、花卉、人
物，內外玲瓏，栩栩欲活。崇祠巨廟，以為美觀，
故如屏風、床櫊、几案之屬，每有一事，輒值百數

十金。蓋選材既佳，而掄藝亦巧。唯雕玉刻石，尚不及閩、粵爾。

葫蘆墩即豐原，今日則以鹿港尤為有名，大溪、三義亦佔一席之地。其實因為信仰習俗尚存，使台灣神佛像雕刻或神桌等家具業還能流行木雕，可以說是台灣傳統工藝中功夫較精巧的重要品種。

（四）繪畫

繪畫方面，連氏的觀察頗為奇特：

繪畫為文藝之一。開闢以來，善畫者頗不乏人；而台南郡治之火畫，其技尤精。南郡附近多檳榔，每取其籜為扇。畫者又選其輕白者，以線香燃火炷之。四體之書，六法之畫，靡不畢備。又繚以錦緣，飾以牙柄。每把可售數金，或數百錢，視其精粗為差。西洋人士購之餽贈，以為台灣特有之技。然台灣之中，唯台南有售，餘則罕見也。

葫蘆雕〈無量壽佛〉（龔一舫提供）

火畫，的確是較罕見的裝飾、玩賞工藝，中國大陸、韓國民間仍可見之，近來在台灣發展出來的葫蘆雕，甚至已被行政院文化建設委員會列為傳習的技藝之一，其中也採用火畫技法表現出種種花紋。

（五）鑄造工藝

鑄造工藝方面，連氏謂：

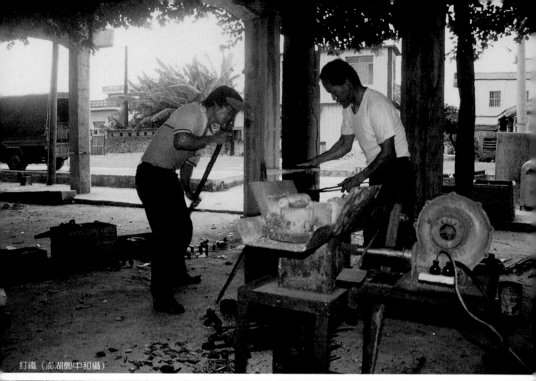

打鐵（澎湖鄭中和攝）

各種鐵具（彰化台灣民俗村）

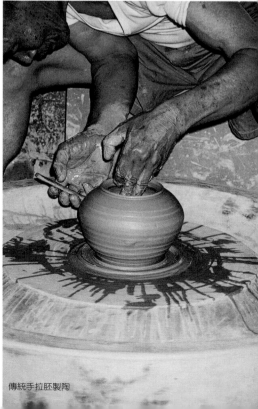

傳統手拉胚製陶

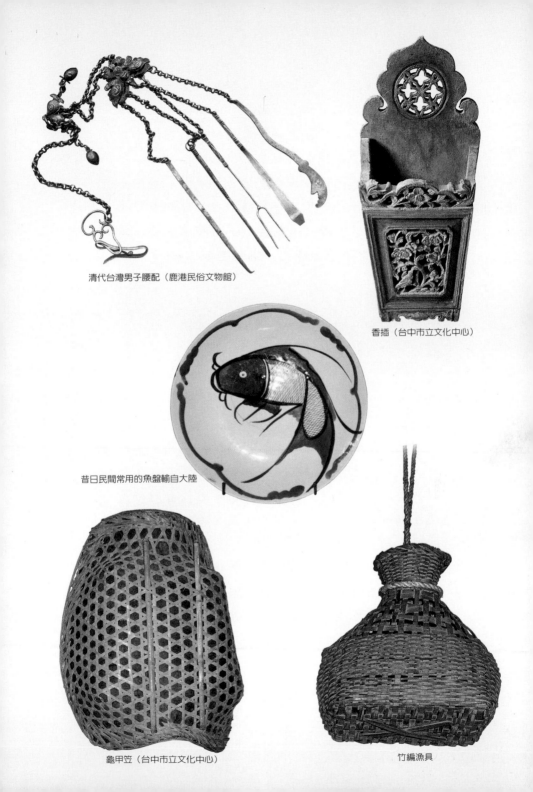

清代台灣男子腰配（鹿港民俗文物館）

香插（台中市立文化中心）

昔日民間常用的魚盤輸自大陸

龜甲笠（台中市立文化中心）

竹編漁具

台灣鑄造鐵器，前由地方官舉充，藩司給照。通台凡二十有七家，謂之「鑄戶」。所鑄之器，多屬鍋、鼎、犁、鋤，禁造兵，慮藉寇也。同治十三年，欽差大臣沈葆楨奏請解禁。然鑄造小刀者，各地俱有，唯淡水之士林最佳。又台灣產金，故婦女首飾多用金。一簪一珥，極其精巧。而台南所製銀花，質輕而白，若牡丹，若薔薇，若荷，若菊，莫不美麗。故西洋士女購之，以爲好玩，或以餽贈也。

文中特別提到台南銀飾，連西洋仕女也喜歡奇怪的是並未述及錫器製作錫器在台灣傳統工藝中有其歷史，在宗教禮器及日用器物中具有重要地位。

（六）陶製

連氏謂：

鄭氏之時，諮議參軍陳永華始教民燒瓦。瓦色皆赤，故范咸有赤瓦之歌。然台灣陶製之工，尚未大興。盤盂杯碗之屬，多來自漳泉，其佳者則由景德鎮，唯磚甓乃自給爾。鄉村建屋，範土長方，厚約二寸，曝日極乾，疊以爲壁，堅若磚，謂之土墼，費省數倍。光緒十五年，有興化人來南，居於米市街，範土作器，以售市上，而規模甚少，未久而止。唯彰化有王陵者，善製煙斗，繪花鳥，釉彩極工，一枚售金數圓。次爲台南郡治之三玉，其法傳自江西。而王陵且能製瓶罍之器，亦極巧。惜乎僅爲玩好之物，不與景德媲美也。

此段雖對一向爲工藝大宗之陶瓷著墨不多，仍

屬珍貴資料；台灣日用陶瓷雖多來自閩粵，既已融入生活，自有其文化代表性，再說利用鄉土材料的本地陶瓷工藝，如北投窯、鶯歌窯、公館窯、南投窯等，最能明顯表現區域文化的意義。同時，景德鎮瓷器被奉爲最上，這種審美觀念至今仍存在於民間。

（七）竹工

對於竹工，連氏說：

嘉義產竹多，用以造紙，消用甚廣。編爲器具，亦用宏。而水沙連之竹，徑大至尺餘，縛以爲筏，可渡大洋，凌濤不沒，故沿海捕漁皆用之。竹工之巧者，爲床、爲几、爲籃、爲筐，日用之器，各地俱有。

竹夫人（夏天消暑用的抱枕）

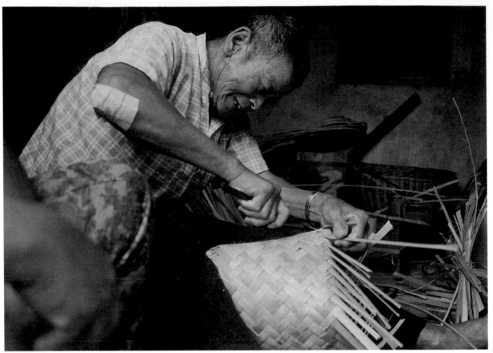

編竹籃（澎湖鄭中和攝影）

利用芒草編織成擋風牆，是鄉土材料運用的例子（澎湖鄭中和攝）

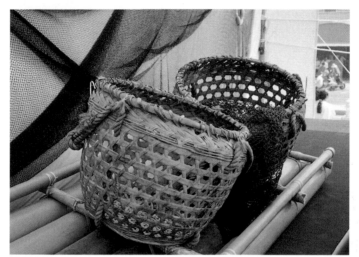

漁具（高雄茄萣）

　　竹材，提供日用工藝之需，在台灣堪稱得天獨
厚，連日本學者也為之讚嘆不已，此容後再述。

（八）皮工

　　連氏在最後提到當時聞名外地的三種台灣工藝
產品之一——皮工：

　　台南郡治之皮箱，製之極牢，髹漆亦固，積水
不濡。次為鹿港。售之外省，稱曰台箱。台地多
皮，惜無製革之廠，以成各器，故但為枕、為鼓
爾。

　　整體說來，連氏所敘述的台灣工藝，至今自然
已有重大改變了。

　　昭和十八年（1943）刊印的《台灣文化論叢》第一輯，其中富田芳郎〈台灣聚落之研究〉一文，描述台灣市街的工業機能，多為替附近鄉村產製日常所需的農具、家具、日用雜貨、食料品等，這種手工業的成品無論原料、製品皆依存於附近的鄉村，因此生產規模較小；換言之，鄉村都市的機能，可謂鄉村必要商品零售與手工製造業之所在。如家具、農具、精米、製油、製麵、製靴、洋服洋裝之裁縫等雜多物品，製造與零售兼而有之，但也有只專司製造，製品不經零售而交批發商，如大甲帽或竹紙、「中壢鐮」之家庭工業即是，中壢鐮來自中壢新街，櫛比鱗次的打鐵店所產製的鐮刀幾乎供應全台。竹笠及其他竹器亦多屬此類生產方式。

　　另外，周賢啟的〈民俗採訪〉，刊登於昭和十

日治時代金紙香燭的攤販（雄獅・攝影台灣）

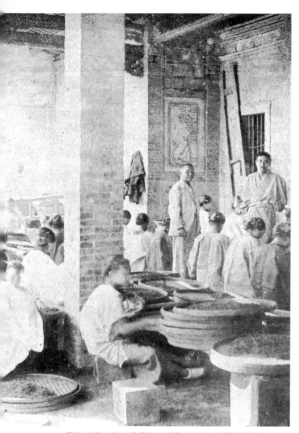

日治初期台北大稻埕焙茶情景（雄獅・攝影台灣）

九年（1944）七月《民俗台灣》，提到「大稻埕的櫛屋」，謂：

　　現在台灣的手工業，即在家庭內進行小規模的作業，有成衣（裁縫）、刺繡、做鞋、做筆、做墨、做枕頭等日用使用器物，或打鐵、打銅、打錫、打金、打銀、補金鼎等金屬工藝，或自佛像彫刻到炊具、竹器等，各色各樣，技術幾由中國福州、廣東方面渡來的華僑傳來，而在這些手工業也機械化的今日，總之已步向不堪回首的漸次衰退之路。

　　這一段話說明：在一九四〇年代的台灣都會區，家庭作業是手工業主要的生產方式，甚至到三十年後的民國六十年代，台灣省政府大聲呼籲「客廳即工廠」，仍然能讓人深刻地體會出來。

台灣工藝評價

　　對於台灣工藝的評價及台灣人的工藝美術觀，透過外國人的觀察，往往可以得到意想不到的參考價值。

◇佐倉孫三《台風雜記》

　　佐倉孫三的《台風雜記》，發表於明治三十六年（1903），記錄他在台灣總督府民政局三年任內所見所聞，記事共計一一四條，與工藝有關者如：

　　（一）尚古：

　　台人承清朝尚古之風，器物皆尚古卑新。曰：「此品雖巧妙，不甚古，不足貴也。」曰：「此物雖不美麗，經年甚古，可以貴也。」凡裝飾器物及茶器食器等，皆煤黑破壞而不改作，反有得色。然其物果古則猶可，未必古而呈煤垢者，是懈怠之所致，亦足恥矣！……

　　此段反映日本人心目中台人的工藝觀，由工藝品投射出尚古之風，至今與作者所見已大有距離，當然文化認識也影響到工藝美學價值判斷，像現在一般對廟宇等建築，往往尚新卑古，有的則因經濟利益而犧牲了文化資產。

　　（二）老婦花簪

　　婦女服裝，概用紅碧色綾羅，遠望之如霓裳。

頭飾則花簪瓔珞，滿山皆花，老而不廢。唯寡居者則撤之，以爲標識。余未知其理，觀老婦插花簪者以爲病風者；後聞之，始驚其異風。

台灣金銀工藝發達，即與金飾風俗密切相關。

（三）廟寺

台人崇信神佛，尤用意廟祠，結構美麗，規模宏壯，石柱瓦甍，飛棟畫壁，金碧眩人。如台北城文廟、武廟，如大壠峒保安宮，如艋舺龍山寺、祖師廟，其最大且美者；求諸內地，不易多得。唯土人建築之際，盡善美；而落成之後，不加修理。是以堂中煤黑，塵埃積四邊，而毫不顧念，可惜矣。……

老婦頭飾（一九七五年，彰化鹿港）

美麗的傳統建築（山牆）

對於台灣建築工藝之美，作者固然讚賞，但以日人之潔癖性格，如前「尚古」所言，就出現了彼此不同的美學觀。

（四）工匠

工匠之精巧者甚鮮，是以富豪築屋造器，大抵聘良工於對岸，以台匠爲之助手。初我總督府傭工築屋造物，遲緩不應急設；就而視其工具，種類甚少，而鈍脆不足用。其使用鋸鉋，向前方而推之，全與我工匠相反，宜其勞力多而成功少。獨怪我文具之遠來於清國者，大抵多精緻可觀者；而台匠今如此，其所由來果何如？（評曰：良匠先利其器。台匠之拙劣，其或未得良器歟？）

工藝之精巧與否，與一地之物質條件關係甚大，早期移民社會篳路藍縷，「工」能應付日常所需已可，若生活富裕需要工藝來滿足，則委之「唐山師傅」可也，此段觀察亦有道理。

（五）庭園

清人風流韻雅，詩賦文章，發於天性；如庭園，其宜競美鬥奇矣。而如板橋林氏園、台南四春園稍足觀，其他無足觀者。偶有之，溢陋不潔，不足怡眼。蓋台人急於射利，不遑顧庭園耳。……（評曰：余曾遊觀板橋林氏庭園，驚其宏麗；就而視之，則其所排列嚴

廟宇剪粘裝飾（台南）

泥塑獅子

建築屋頂上的蔓草文

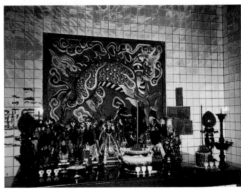

彩繪麒麟（台北淡水）

牆飾「璃虎爐」（金門）

煙薰的廟內一角（嘉義新港）

板橋林家花園（雄獅‧攝影台灣）

石，皆係人所造，頗缺天然之趣。日東庭園，最重石質，有一個千餘金者；使台人聞之，其或不信歟！）

　　作者認為由於功利主義致不遑顧庭園，我也以為庭園反映空間藝術美感，是成熟文化的表現，今日台灣包括庭園在內的空間設計多儉俗，缺美感，工藝粗糙品質於此亦可見一斑也。

（六）大甲筵

　　台中大甲地方產異草，柔軟如麻，細纖如練；可以織筵，可以製帽，可以做囊，可以組屨。比之馬尼剌所產者，色澤雖未及，其用相同。筵廣方不過丈許，緻密如氈，可卷以懷之。大抵成於婦女手，價不甚廉；其最上品者，超十數金。現時我總督府大獎勵其業云。

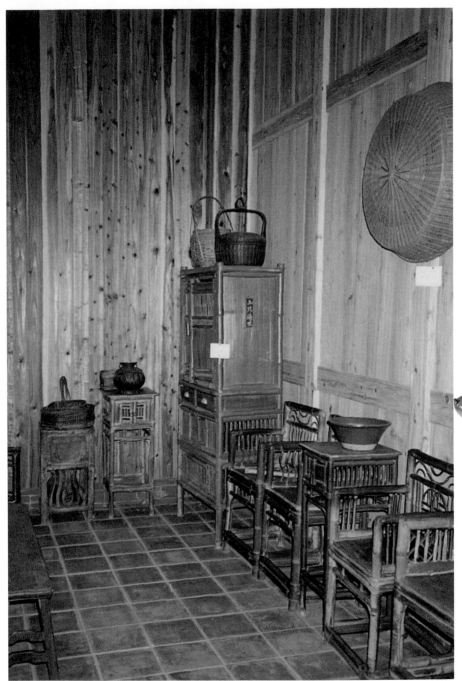

各種竹藤編傢俱

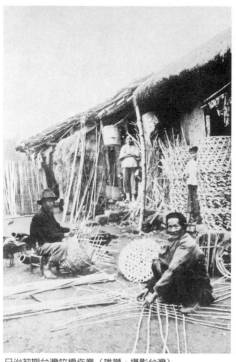

日治初期台灣竹編作業（雄獅‧攝影台灣）

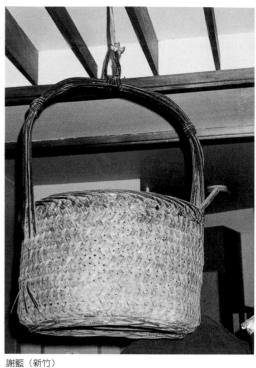

謝藍（新竹）

民間日用傢俱

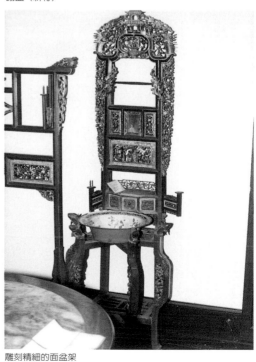

雕刻精細的面盆架

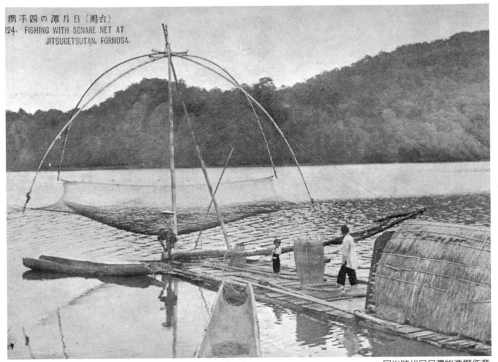

日治時代日月潭的漁撈作業

現代竹筏已採塑膠材料製作（高雄茄萣）

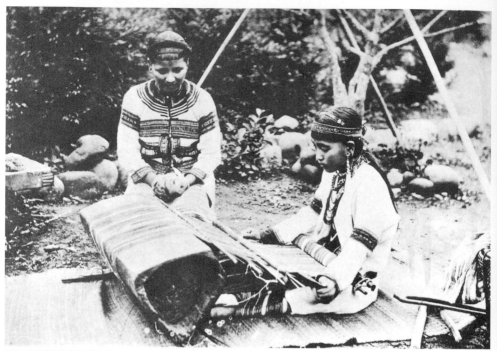

日治時代泰雅族婦女織布情景（雄獅・攝影台灣）

茶壺（彰化台灣民俗村）

神像是台灣重要傳統工藝（鹿港媽祖出巡）

石浮雕（鹿港天后宮）

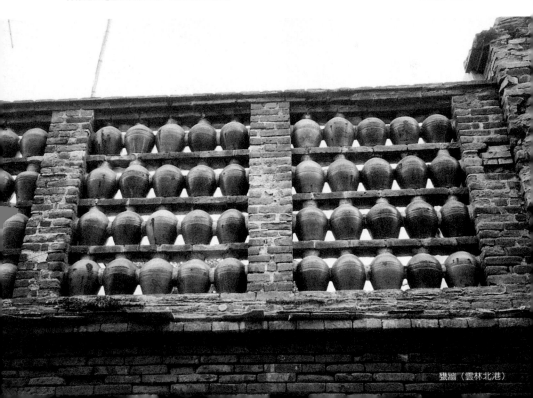

甕牆（雲林北港）

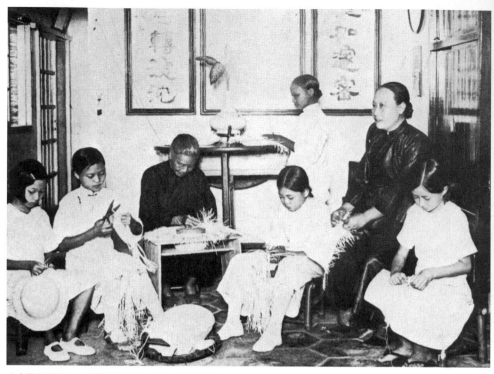

↑↓日治時代的大甲蓆帽編織作業（雄獅・攝影台灣）

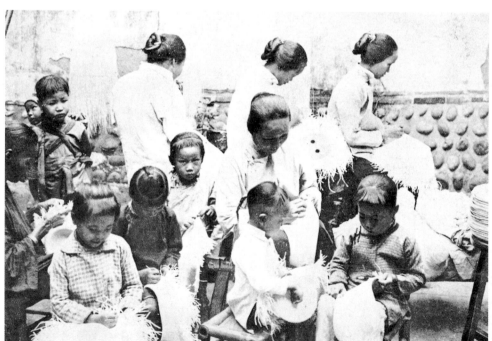

飯桶（台中市立文化中心）

筷筒（台北）

椅轎（高雄茄萣）

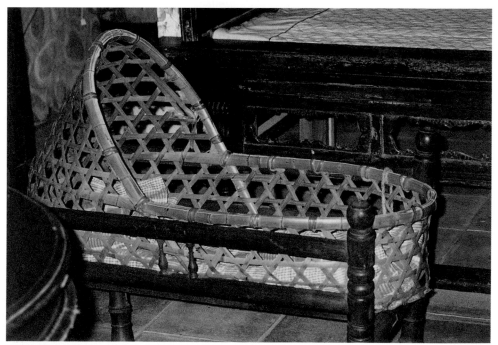

竹編搖籃

談台灣工藝，幾必提及大甲蓆帽，早已是台灣重要工藝產業，有關當局亦多加獎勵，但近年已一落千丈。

（七）釘陶工

台島漆器少而陶器多。凡飲食器具，用陶瓷器。是以補綴其既破壞者，自得妙。有釘陶工者，以小錐穿穴其兩端，以金屬補綴之；肅然不動，且有雅致。日人之始上陸者，皆稱其巧妙，競使補綴之；甚有故毀完器而綴之者，亦好奇心之所逞耳。（評曰：使世人盡為鉅鹿孟敏，則綴補工無復所用。然陶器之易毀，人皆苦之。既毀補綴以充用，其效大矣。聞我役夫傳其術，歸家後營斯業，以博奇利者云。）

即前述《安平縣雜記》之「補碗司阜」，此段描寫更生動，因為看上了釘陶工的巧妙，有人不惜毀壞完好的陶瓷器以求補，陶瓷補釘技藝在日人眼中之新奇可知。

紅磚燒茶壺、茶杯（鹿港）　　　　　　紅磚燒圓凳（鹿港）

◇柳宗悦的民藝觀

　　眞正對臺灣工藝的價值，提出深入看法的是民藝學開山祖師柳宗悅。他在一九四三年來到臺灣，經過實地考察，對於台灣工藝，尤其是民間的日用工藝，大體抱持肯定的態度，給予正面評價，尤其那種深植於鄉土生活所自然產生的美，令他深深感動，由衷產生一種虛心尊重臺灣民間生活的態度。

　　柳宗悅尤其關心臺灣陶瓷、木竹器，像日用的陶器「雜器」、木製神桌、竹椅、家屋、家具、木盛籃、蒸籠等，最爲之傾倒，而對於生產竹器的台南關廟，無論組織、工作場所、工作型態、製品、銷售網等，他認爲世界上再也找不到這樣理想的工藝村了。

　　其他如竹藤編行李箱、牛角製煙盒、水牛角製印材、穿瓦杉、士林刀、石板路、竹製爐灶、薯榔染漁網、竹筏、佛龕、交趾陶花盆、竹櫥、陶筷筒、紅磚踏腳石、未漂白的林投帽、石浮雕、原住民編織，他都讚不絕口，更認爲可以運用鄉土材料發展染織工藝，活用牛角工藝。

　　同時，柳宗悅對於當時日本人主導的手工藝產業，頗有微詞，甚至嚴厲批評，認爲當時日本工藝已軟弱無力，臺灣卻一味日本化，是很不恰當的作法；同時像百貨公司

龍罐茶壺（台中市立文化中心）

裡充斥的蛇皮、蝶蛾工藝品，柳宗悅並不以爲然，認爲算不上「藝」。

　　以下且引柳宗悅對台灣工藝的評論摘要，以了解他的感想：

　　余爲尋找形象文化之美，曾經歷遊朝鮮，中國東北地區，獨不知臺灣，惟憧憬而已，此次，有機會訪問臺灣，頗感興奮。最近之日本，顯有傳統弛廢之傾向，因此以商工省爲主體，正開始地方工藝振興運動。在德國與意大利亦致意振興民族工藝。所謂民藝品者，常被視爲以觀賞爲目的之嗜好品，但此爲包括國民日常生活文化的象徵。臺灣之歷史比日本與朝鮮爲淺，僅僅不過三百年，且它的民藝來自福建或廣東，故可謂臺灣本身並無古來之民藝品，但實際調查結果，卻發現甚多可觀之作品。舉二三例而言，如其竹加工品，因深入民眾生活中，故似乎被視爲極平凡之物品，但若以客觀之立場觀之，實爲可驚異的存在。在幾年前德國第一流建築家脫于特（Tau）氏前來日本考察時，他最感驚異者爲廉價之竹椅，尤其看到臺灣產簡樸之竹椅時，恍惚良久。脫氏所感魅力者，則所用材料—竹之素材美及設計構造之特異。又商工省聘請來日之著名工藝專家貝利安女士對在高島屋百貨店舉行展覽會場展出之省產竹加工品亦表稱讚，渠云：「此種竹加工品若被介紹到西洋，必定掀起一大衝動」云云。由此可見當時之臺灣竹加工品如何優秀。

　　惟在最近，從業者因急於賺錢，似有粗製濫造之傾向，殊足可惜，但其中，仍有臺南縣關帝（現

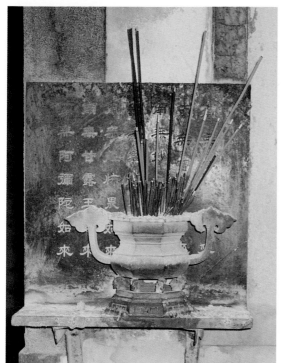

錫製香爐

日治時代燒製的日用大盤

石香爐

①玻璃畫（鹿港民俗文物館）
②禮餅餅模（台中市立文化中心）
③磚燒餅印（左羊工作坊）
④心字硯（台中市立文化中心）
⑤各種火籠（手爐）

穿瓦衫（桃園大溪）

現代竹桌椅（文建會中部辦公室）

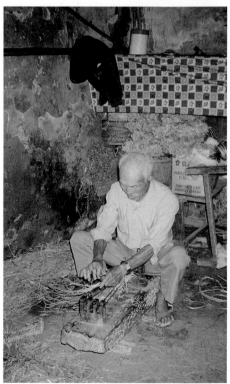

編草鞋（澎湖・郭丙丁編草鞋）

在之關廟鄉），毅然遵守堅實手法與注重造形美而
製成者。該地全鄉人口之大部份以竹加工業爲生
活，換言之，生活即竹加工，恰似夢的世界，被實
現化一般。世界上工藝村雖多，但可推關帝鄉爲第
一。竹材加工品中，作爲嫁娶用具之「鞋簍」及
「檳榔籃」等優良品甚多，此項技術，必須設法保
持，倘若滅亡，實爲世界工藝界之一大損失。其他
「棧籠」「箕簍」亦有甚多佳品。其次用藺草編織之
草鞋數種，穿之適舒，造形甚佳，技術卓越，爲臺
灣土產，頗具外銷價值。再其次在臺北附近所製之
士林刀，亦頗具特色。廚房用具之蒸器乃以亞杉爲
框，用竹編底，此種竹材利用方法，頗堪稱讚。

　　最近，日本之生活用品趨向纖弱化，但臺灣尚
能製造有力頑強之物品，實爲值得欽佩。又如房屋
正廳之神桌，無論貧富家庭，皆是堂堂備設，可與
中世紀歐洲之古典媲美。甚而民眾化之廉價粗製陶
器中，亦有優秀作品，陶器之主要產地苗栗、南

台灣傳統工藝之美

0
7
2

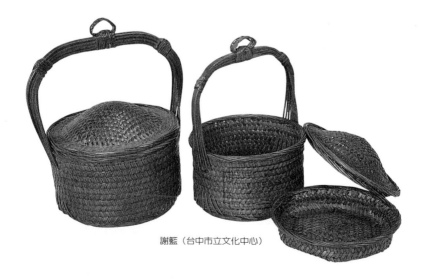

謝籃（台中市立文化中心）

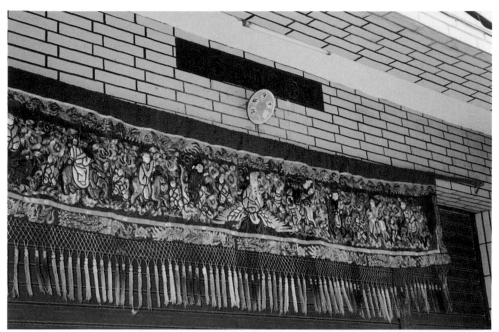

八仙綵（高雄旗後）

交趾陶（台南佳里震興宮）

交趾陶（台南佳里震興宮）

交趾陶製作（嘉義市）

投、鶯歌等，其中鶯歌產品上釉技術較遜，但其作品形狀，仍保有漢代式樣，加油壺或溫酒器等，均由漢代脈脈不絕的傳至現在。其他漆器、染織品等，亦有甚多可觀之作品，尤其山地之原始民藝為世界上所罕見之原始藝術品，據稱最近趨向弛廢，至為可惜。（台灣省文獻委員會《台灣省通志稿》卷六〈學藝志·藝術篇〉

　　柳宗悅來台期間，當時已在從事工藝推廣工作的畫家顏水龍先生跟隨在旁，因此深受柳氏民藝思想的影響。

◇金關丈夫《民俗台灣》

　　另一位關心台灣工藝的是日本民俗學者－金關丈夫，他長期居住台灣，是《民俗台灣》雜誌主編。在《民俗台灣》的「民藝解說」欄中，陸續介紹青花陶鉢、彩瓷皿、香爐、手爐、硯、筆筒、燭台、玻璃畫、穿瓦衫、花仔布、花籃、竹椅子、木匙、柴屐、草鞋、士林刀、餅印、陶枕、石窗、謝籃、繡花樣等多樣的日用雜器及民間藝術之類，有的雖不一定是台灣產，但使用於台灣，其美感及韻味，都啟發了讀者對民藝的興趣。

　　例如他曾在一九四四年三月號的《民俗台灣》介紹一個飯碗：

　　在戰爭的非常時期，使一向依賴華南及日本本土的台灣日常陶製食器，竟告不足，但台北北投七星窯業公司生產的一個十數錢（按：《民俗台灣》一冊四十五錢）的飯碗，就明快解決此一問題，這

是台灣造形界的一大勝利，比起
已被視爲古董的朝鮮李朝白
瓷，毫不遜色，這並非卑
下的所謂代用品，而是堂
堂正正的飯碗，其成功
的祕訣，實在簡單，只
是忠實遵從東方古來的造
形傳統而已。

　　這種在今日魯肉飯攤
仍偶可一見的白釉粗碗，金
關丈夫認爲是「適應決戰下生活
質實剛健，放下浮華之趣，回歸眞
正造形。」

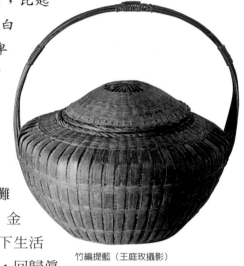

竹編提藍（王庭玟攝影）

　　至於金關丈夫所不能欣賞的八仙綵、交趾陶，
卻堪稱台灣民間工藝的代表，尤其交趾陶原產於廣
東，同治年間引進台灣，從此這種融合繪畫、雕
塑、燒陶於一體的民間工藝，便在台灣廟宇建築中
扮演了極重要的角色；交趾陶一詞，源自古代日本
與廣東或越南一帶之貿易往來，稱之爲交趾航線，
而嶺南類似石灣陶之製品如香盒或茶罐等，也被帶
進日本國內，即稱爲「交趾燒」當日本人在台灣也
發現類似產品時，自然就給加上了「交趾」的稱呼
了。眞正的交趾陶精品，有著寶石般晶瑩剔透的色
彩，屬於低溫鉛釉，以黃、藍、赭、胭脂紅、綠色
爲主，艷麗中帶樸素之感，雅而不俗。台灣交趾陶
名師首推葉王，係清嘉慶時人，日治時代曾代表台
灣參加萬國博覽會，被視爲東洋國寶，贏得「台灣

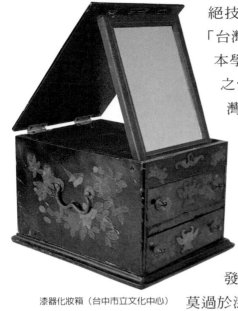

漆器化妝箱（台中市立文化中心）

絕技」之美譽。一九三〇年，在「台灣文化三百年紀念會」中，日本學者尾崎秀眞講演「清朝時代之台灣文化」，稱讚他是：「台灣以往三百年間，祇產生製陶名匠一人」。

目前交趾陶仍有相當好的發展空間，甚至已走出廟宇，被充分運用在陳設、禮品工藝方面。

在日治時代，新興發展的工藝品種，最足代表的莫過於漆藝了。雖然中國人是世界上最早種植漆樹、利用漆材的民族，而自身不產漆樹的台灣，當然缺少發展的條件，但從閩、粵移民大舉來台後，也移植了原來在漢族社會中根深蒂固的漆文化。所以從遺留下來的漆工藝品來看，無論工藝的實用功能或超越實用功能的層面，漆文化早已存在於不產漆樹的台灣，只是它的「舶來」性格仍維持至今。

原料及生產技術主要傳承自福建的台灣傳統漆器，在昔日經濟水準屬於中上家庭中流行層面較廣，除神佛像、建築髹飾外，如眠床、櫥櫃、桌椅、臉盆架、禮籃、謝籃、茶盤、果盒、煙盒、珠寶箱、化粧盒、子孫桶等，是爲結婚時常備的嫁粧再如廳堂佈置陳設之龍燭台、斗燈、掛聯、匾額、屏風，也都有漆製品。此外，神佛像雕刻中屬於泉

州系統者，常見一種施以漆線裝飾技法，此可謂移植自大陸而在台灣生根之較爲特殊的傳統漆藝。

關於台灣漆藝，亦有論者謂：

本省之漆器工藝，乃傳自福建。明清以來，雕漆神像、神龕，均塗漆罩金。製造几榻、屏障、廚匣、盤籃等物，則尚朱漆、黑漆，或畫花紋、或施螺鈿，外觀上頗爲高雅華美，但多過於單調。日據時期，本省之漆器，有碗盤、匾額，作五色金鈿縹霞之山水人物，神氣飛動者，悉爲日人製品，省人之間，殊少名匠。

可見直到日治時代，台灣漆工藝才算有計畫地給培植了起來。

一九二一年，日人山下新二自越南引進漆種，其後在中部地區經大面積植林，效果良好，至一九四三年，採漆量爲十二萬棵漆樹，計一萬多公斤生漆。另台南玉井地區至一九四三年亦造林完畢，有漆樹一百七十萬棵，但未及採收，日本已戰敗，後來任其荒廢。

一九二八年之前，已有日人山中氏在台中市開設山中工藝美術漆器製造所，聘請日籍及福州漆藝師傅，計畫生產漆器供應在台日人或日人來台之觀光紀念品，甚至銷至日本。

一九二八年，台中市設「工藝傳習所」，由山中氏辦理，教授漆藝；一九三二年改爲私立工藝專修學校，台灣光復後由我政府接受，旋將之關閉，以致漆工分散各地，紛紛轉業。

一九四〇年，齋藤株式會社在新竹設立台灣殖

漆株式會社；一九四二年並在銅鑼成立第一家精製漆工場，台灣始有生漆精製之觀念，漆器工藝技術更精。

一九四一年，理研株式會社成立於新竹，以木胎漆碗之生產為主，技術則承自琉球堆錦漆藝，培養了不少台籍技術人員，為台灣漆器之企業化生產立下良好條件，同時也在原有傳統漆器之外，出現日本漆藝風格。

金關丈夫在《胡人の匂・台灣工藝瞥見記》文中也說：

每一家庭正廳必備神桌，堂堂大方，廚房裡放置餐具的櫥櫃或室內所用木造的長板凳，也有佳作存在，本島漆用於木造家具塗料，感覺不壞，對於這種漆是值得大加研究的。

此文發表於一九四二年，當時自越南移植來的漆樹早已收成、利用，此為金關氏對台灣漆的肯定。

綜上所述，可見台灣工藝的發展，從唐山的技術輸入至自給自足式的農村副產品，再發展到除了日用必要物品外，也是重要的經濟產業、商業產品，尤其是日治時代，在政府獎勵督導下，工藝是一項重要的經濟產業，包括觀光藝品在內，已為了適應島內外市場需求而製造。難得的是台灣工藝受到部分日本學者重視，也有正面的評價，同時他們特別看重由一般民眾日常生活中所產生的手工藝，以及由實用機能中所產生的審美享受，對於日後的學術研究，大有助益。

台灣工藝的現況

　　根據統計，日治時代台灣每年輸出手工藝品可達三百餘萬美元，就業人數有二十萬人以上，這樣的成績成為戰後台灣工藝產業的基礎，台灣光復後，政府推動工藝產業可謂不遺餘力，但著眼點卻在經濟利益，即置於「手工業經濟發展」項目之下，從民國五十一年台灣省政府新聞處出版的《台灣的建設》，可看出當時的政策。

　　推廣手工業之目的有二：一為輔導就業言，本省四面環水，孤處海外，每年農業生產尚可自給自足，但以人口逐年增加，數字驚人，而耕地面積究屬有限，無法適應將來人口增加之需要，為解決此項迫切之問題，除發展一般經濟建設外，以推廣手工業增加就業人數較易行而有效，蓋因手工藝品為整個社會及廣大農村之家庭副業，成本輕而容納就

日治時代燒製的日用瓷盤，上繪椰子樹、帆船，充滿南國風光。

日治時代燒製的日用大盤

陳萬能錫藝作品〈惜福〉

業人數多，利用廣大民間之剩餘勞力，從事勞務輸出，不獨爭取外匯，增裕國計，亦繁榮經濟、安定民生之要圖。

　　爭取外匯方面，本省外匯以糖、米輸出爲主要來源，近年來砂糖出口，由於國際市場關係，不僅無法增加且漸趨減少，米糧亦因人口增加，而需設法增產，將來出口數字亦有降低可能。爲減輕此項壓力，不得不鼓勵其他產品輸出，其中最有希望者，莫過於手工業產品。因本省手工業原料蘊藏豐富，人力技術基礎優良，如能善於利用，輔導得宜，從事手工業者自可逐年增加，而生產手工藝品當亦隨之增多，除可將一部分供內銷外，其餘當可大量外銷，增進外匯。日本每年輸出手工藝品，約價值一億餘美元，可資明證。發展手工藝品，實爲爭取外匯之一大來源。

　　推動工藝產業之作法，主要有民國四十二年九月由台灣省建設廳成立「手工業推廣委員會」，使

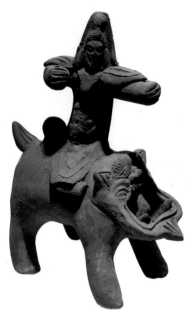

老鷹（澎湖）──貝殼工藝曾是深
具地方特色的玩賞工藝

風獅爺（澎湖）

戰爭期間散失的原有技術人員重新納入生產；接著
設立工藝研究班、研究所，由外籍專家及本地專門
技術人員擔任訓練工作，訓練科目有籐、竹、木、
刺繡、抽紗、漂染、編織等科，學員畢業後又回各
縣市投入廣大農村擔任手工業推廣工作，至五十一
年有熟練手工業技術者已達三十萬人左右，六十二
年，改制成立「台灣省手工業研究所」，八十八
年，又改「國立台灣工藝研究所」，為行政院文化
建設委員會的附屬單位。

　　外銷手工業，在日治時代只以大甲蓆帽、草蓆
為出口大宗，至民國四、五十年代，已發展至：刺
繡及縫紉、纖維織品、竹製品、抽紗、籐製品、木

器、金屬器皿、藺草製品、髮網、漆器、海產與石製品、蠟製品、生物標本、牛角製品、陶瓷器、玩偶玩具、帽胎等類，以應觀光旅客採購及國外市場需要，其中自然儘量利用本地產原料，參照我國傳統風格製造各種新型工藝品，而每年設計之新型樣品大致先運往國外試銷，若成績良好則發交廠商依照規格仿製，並時常遴選優良產品，運往國外參加國際性展覽，以開闢國際市場，確保外銷優勢，其中也有部分是代工性質，例如：苗栗陶窯為荷蘭燒製木鞋型的青花陶瓷之觀光藝品；豐原漆器工廠製造外銷美、日之漆碗；柳宗悅心目中的工藝村－關廟則編製麵包容器、耶誕燈飾，已無關台灣鄉土特色了。

　　民國五十年台灣輸往國外工藝品價值，已達新台幣三億六千六百萬元，較日治時代超出三倍；至七十年達近七百三十億元；八十年則超過一千六百億元，可見工藝品外銷之長足進步，但其間卻發生明顯質變。大抵在民國六〇年之前，台灣主要生產

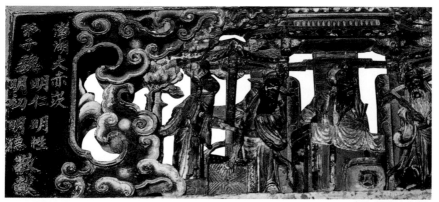

木雕（澎湖大赤崁）

以農業為主，手工業與農業相輔相成，其後隨工業技術進步，工資上揚，除家庭副業代工外，機械化成必然趨勢，七〇年代以後，加速工業化，更在新台幣匯率變動、工資上漲及環保意識覺醒下，為國外委託加工型態的手工業，面臨很大的考驗，有的業者甚至將廠房移至海外；換言之，台灣向以外銷為導向的手工業產品，盛極一時，在民國七七年前後占全國外貿額的十分之一，此後由於其他工業快速發展，手工業相對減緩，即使外銷總額仍有成長，但比重逐年下降。

按翁徐得〈台灣手工業現況簡報〉（民國八三年）的說明：

本省的手工業由於地理條件、原料取得、傳統環境等因素之不同而形成了不同的專業區。特別明顯的計有：

1、鶯歌、苗栗的陶瓷。

2、新竹地區的玻璃。

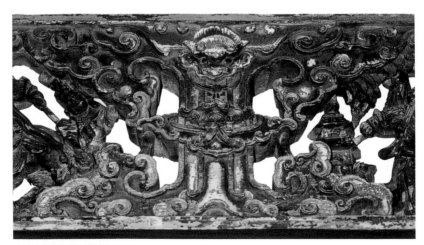

廟宇木構件細部（澎湖）

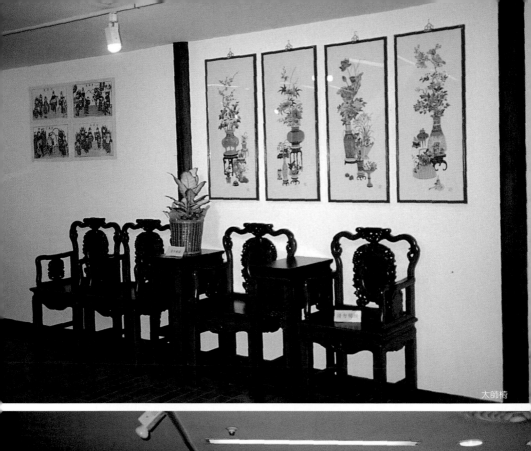

太師椅

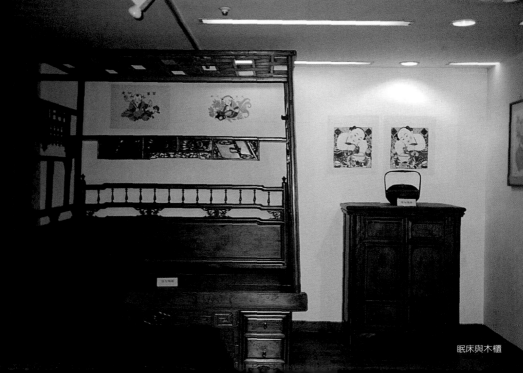

眠床與木櫃

3、三義、鹿港地區的木彫刻。

4、台中、豐原的木器加工業。

5、竹山地區的竹材加工業。

6、台南關廟的竹籐器。

7、花蓮地區的大理石。

8、澎湖地區的文石、貝殼加工業。

9、高雄、屏東的木器家具業。

其中苗栗地區的裝飾陶瓷業、竹山地區的竹材加工業及台南關廟的竹籐業等外銷爲主的產業，均有嚴重衰退的現象。

不僅如此，可以說大部分的專業區如無法轉營內銷、提高設計品質，實已無法生存。

我們如果再比較民國六十年出版的《台灣省通志・學藝志・藝術篇》中的〈工藝〉章所列的節目：竹材工藝、籐材工藝、木材工藝、藺草工藝、帽蓆工藝、海草工藝、月桃工藝、陶瓷工藝、漆器工藝、刺繡工藝、染織工藝、金屬工藝、大理石工藝、文石工藝、貝殼工藝、珊瑚工藝，單從名稱看，有的已覺相當陌生了，更遑論與生活的關係了。

也就是說，民國六十年代後，台灣自然納入世

近年自大陸閩南流入台灣古董民藝市場的磚雕筷筒，與台灣民間早期所用者，並無二致。

紅磚雙喜字透窗，代表民間的生活美學（彰化鹿港）

界資本主義體系中，產業結構升級、物質條件提昇、社會變遷皆引起工藝產業的質變，尤以傳統工藝遭受到較大衝擊，從日常生活看，塑膠材料及其他金屬合金材料、化學材料出現與機械化的結果，取代手工的生產方式，自然改變器形及其審美感

覺，像水桶由木桶而鉛桶而塑膠桶，代表的就是日常生活道具演變的過程；又如錫曾是一種受人喜愛的材質，舉凡油燈、燭台、香爐、酒壺、水壺、化妝盒、茶葉罐、裝飾品等，曾普及於日用生活，但如今已大體為其他材料取代，僅神桌上的燭台、香爐等尚見錫製品。同時在外銷貿易主導下，手工藝產業雖然熱絡，但已離傳統民藝的精神愈來愈遠。

三足金蟾，傳統建築飾件成為現代生活空間的擺飾

　　整體說來，生活形態改變，物質條件提昇，加上外來文化刺激，都使生活道具、生活美學觀念產生變化，像傳統的眠床、太師椅、竹椅，一度被視為落後象徵，地位被彈簧床、沙發椅佔去了，連八仙桌也因新住居建築空間的容納格局限制而消失，但它在民間還能維持一定數量的理由，仍在於習俗信仰未變的緣故。

　　除民俗的理由使某些傳統工藝還有生存空間外，台灣經濟奇蹟出現後，國民要求更高的生活與精神享受，有部分目標竟然指向「本土性」，再加上政治環境的因素，對於本土性的要求，多少也有加溫的作用。

　　於是，傳統工藝、民間工藝雖已缺少市場機

風獅爺

能，近年來仍在台灣掀起了一股民藝風潮，首先是因公私單位或收藏者對於民俗文物的需求，如各地縣市文化中心特色館的館藏之需，使眞正台灣製造或存在過台灣生活空間裡的舊物，洛陽紙貴；乃至供應不足，「大陸貨」乘虛而入，像民藝收藏家喜愛的屋頂辟邪物「風獅爺」，由於台、閩風俗相同，昔日也本多自閩南（尤其是廈門）進口，所以近日自閩南來的，大量出現於古董、民藝品店裡，連最尋常也最能代表常民生活的紅磚筷筒一類，就有人在閩南鄉間大肆搜購，運送來台，以應所需，一下子使台灣成爲民俗文物的大本營，而從其性質來看，固大多爲傳統工藝品。

上述的「大陸貨」也包括新產製的物品，一向代表台灣手工藝，甚受歡迎的美濃油紙傘，業者乾脆在大陸設廠生產，一如當年台灣接受國外訂單生產他國的傳統工藝的情景，可謂風水輪流轉；連最稀鬆平常、原爲農村副產品的斗笠亦然，先自大陸進口，後又委由泰國製造，但樣式仍維持台灣造形。

再看今日台灣「古董家具」行業流行，也可知一斑，代表民藝重新裝飾富裕時代生活的新空間，與歐、日高級家具、藝術品毫無差澀地並列在一起，象徵目前新的生活美學主張及主人身分，而這

也是現代台灣文化價值多元化的特色。

自傳統工藝質變、衰頹後，七十年代後亦漸有所反省，尤其體認常民文化的價值及傳統工藝之為珍貴文化資產與時代精神的具體表現，以政府文化單位帶頭，出現種種相關活動及具體措施，如民族藝術薪傳獎、民族藝師之選拔、民族工藝獎、傳統工藝獎、台灣工藝設計競賽之舉辦等，皆受矚目。

然影響所及，其結果也很耐人尋味，有些原先為農村社會的副業，既為生產者也是消費者的手工藝，如竹製家具及日用品，原以價廉、實用（倒不一定非常耐用）、甚至粗糙為其特徵，但在現代卻已出現名家創作的高價位作品，例如在象徵精緻生活的花藝、茶藝流行下，產生相關的精緻竹製道具，其高昂價格在過去實不敢想像；同時竹藝在台灣一向出自無名竹工之手，如今竟講求作者的名字，這種情形有如昔日文人看重的竹雕文房用具，收藏家心目中的無上珍品，像明代朱三松的竹筆筒，便是在這樣的文化背景下產生的。

然而，工藝匠師能受到肯定，提昇其藝術家地位，毋寧是一個社會文化邁向成熟的好現象；但就怕有的匠師誤解「藝術師」以及「創作」的意義，為了轉型，在現代藝術潮流中迷失自己，不惜拋棄自己在學藝過程中立下的堅實基礎，而試圖用自己不熟悉的藝術語言來詮釋作品，就像傳統廟宇雕刻，與來自西洋造形理念的現代雕刻，本屬兩條路子，換跑道並不容易，事實上也不一定必要。

結語

　　現代台灣富裕的生活條件，無論物質或精神層面，都使得國民更有了享受工藝的機會，但實際上整個台灣的工藝文化水準是否全面提昇？這倒是個值得檢討的問題。

　　工藝文化不僅呈現在狹義的所謂「工藝品」之上，工藝精神更廣泛地反映在如空間設施上的「施工」品質上。台灣目前出現相當矛盾的現象，一方面擁有世界一流的精密製造技術，不只新建摩天大樓技術可以達到世界先進的水準，即便是在百貨公司精品部門所看到的玩賞工藝、藝品類，本土的品種與輸入的品種並列相較，毫不遜色，互相輝映。台灣人已有能力享受世界上最高貴的工藝品，即使

現代的台灣都市景觀一瞥

台灣工藝論

091

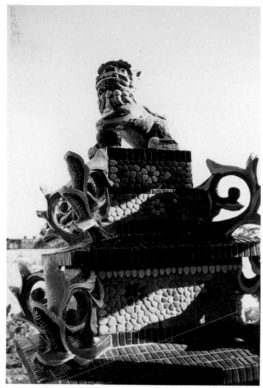

獅子（宜蘭）一泥塑、嵌石工藝的例子

俗的街頭大花盆

是流行的傳統工藝品，如：最昂貴的宜興茶壺、雞血石、翡翠、玉器等，都源源不絕流入台灣收藏家手中。然而，另一方面，我們看到許多公共空間的施工品質，如人行道、橋樑等等，不僅施工粗糙，整體空間的配置、裝飾與器物造形、色彩計畫，往往是傖俗不堪；一般國民的生活環境也缺乏視覺美感，加上髒亂、不守秩序，這種現象只要用眼睛去觀察，必然有所感觸。生活環境的改變、物質享受的提高，反而徒增許多人工製造的視覺污染，過多的「工藝」設置不免令人感受工藝美感之低下。

如同二十多年前開始，處處泛濫的水泥油漆竹節型欄杆，出現在國家公園、學校、私人庭園、大馬路旁邊，與周圍的環境不僅不諧調，其突兀簡

元宵電動花燈是現代民俗工藝的例子（雲林北港）

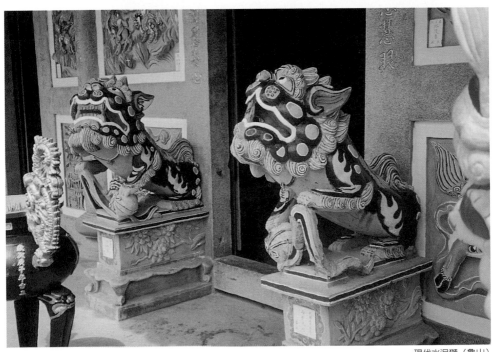

現代水泥獅（龜山）

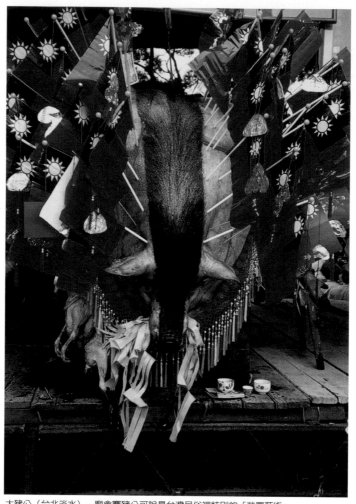

大豬公（台北淡水）一廟會賽豬公可說是台灣民俗裡特別的「裝置藝術」

直霸道地污染眾人的目光；更有甚者，又有竹節配
合褐色樹幹型交雜在一起的欄杆，這種「工藝過剩」
的現象，堪稱現代台灣景觀的最大特色。

　　民宅，無論新舊，沒頭沒腦地漆上蘋果綠、粉
紅、大紅，或者與天橋的彩漆有某點關聯？彷彿一

種審美感覺的錯亂，已逐漸侵蝕台灣人的心靈。而這類情況又似乎以「淳樸」的鄉村最為嚴重，都會區建築林立，設施多，交互干擾，亂也罷了，但在疏朗的鄉村，突兀的景象更顯得刺眼，過去紅磚綠野對比的美感，早已失去蹤影了。回顧上述日治初期日本人對台灣工藝的負面評價，從審美的角度看，至今仍有變本加厲的感受。

總之，對台灣工藝的評價，應從整體的文化層面來探討，才不致以偏概全，而台灣工藝文化水準有待提昇，毋庸待言。

主要參考書目

《民俗台灣》，1941～1945，台北，台灣省文獻委員會。

金關丈夫、富田方郎等人，1943，《台灣文化論叢》，第一輯，台北，清水書店。

金關丈夫，1943，《胡人の白》，台北，東都書籍社。

《台灣省通志稿》，1958，台灣省文獻委員會。

《安平縣雜記》，1959，台北，台灣銀行經濟研究室《台灣文獻叢刊》第52種。

佐倉孫三，1961，《台風雜記》，台北，台灣銀行經濟研究室《台灣文獻叢刊》第107種。

王石鵬，1962，《台灣三字經》，台北，台灣銀行經濟研究室《台灣文獻叢刊》第162種。

《台灣的建設》，1962，台灣省政府新聞處。

連橫，1962，《台灣通史》，台北，台灣銀行經濟研究室《台灣文獻叢刊》第128種。

《中文大辭典》，1968，台北，中國文化研究所。

《台灣省通志》，1971，台灣省文獻委員會。

■圖片提供：莊伯和

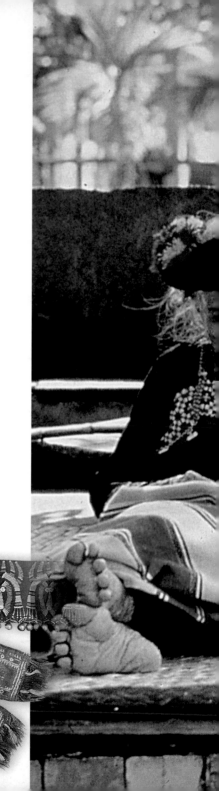

「卷 二」

台灣原住民的工藝技術

徐韶仁

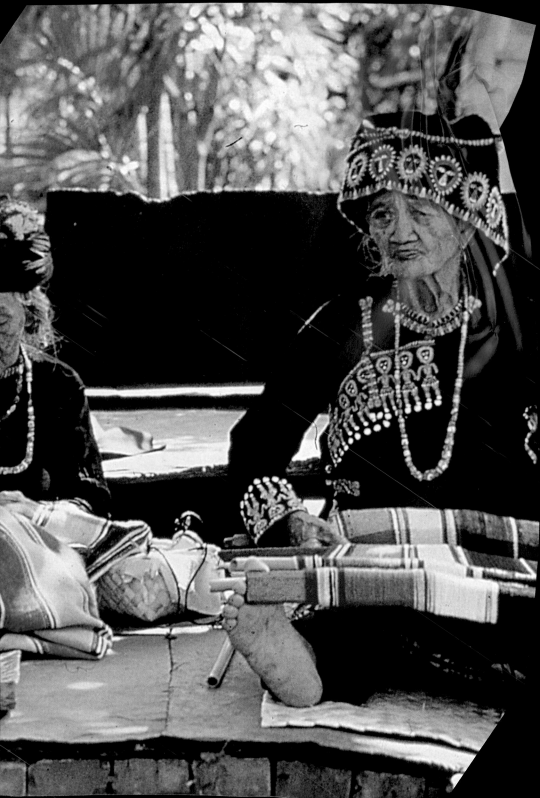

台灣原住民在語言上，屬於南島語系（The Austronesian）；地理上，處於南島文化區的北限；文化上，代表著南島文化的基本型態，由於孤懸海隅，不似南島本區——位於民族移動的要衝，文化數經變遷。在漢人未大量移入之前，台灣原住民受外界影響甚少，因此得以保留最純淨珍貴的南島文化。

台灣的原住民，包括：目前幾乎已經全部漢化的平埔族，以及現今仍保有語言文化特質的原住民族群。平埔族分別是：宜蘭平原的噶瑪蘭；淡水、台北一帶的凱達格蘭；新竹以下的雷朗、道卡斯、巴則海、巴布拉、巴布薩、和安雅、西拉雅等族。原住民族群，從北而南，分別是泰雅、賽夏、布農、鄒、邵、排灣、魯凱，以及東部的阿美、卑南與蘭嶼的達悟，共計十族。

由於族群有不同的亞族支系，更因各族分布地理位置不一，容易受到鄰族影響，同一族群所展現的文化特質也有差異性和地域性，例如：泰雅族和賽夏族，早期即因為地緣關係，在食、衣、住各方面，都有明顯的雷同之處；日月潭的邵族，受布農、鄒族影響甚大；南部的鄒和布農，在物質文化上有深刻的排灣痕跡；又花蓮光復一帶的阿美，習慣穿著太魯閣族（泰雅族的一支）的長外衣，而與其他阿美穿著截然不同；東部排灣的祖先柱造型，不但與當地魯凱的雕刻風格相近，而且兩者對於祖

先柱上雕刻的鳶羽冠、百步蛇飾紋和貴族間的傳說，有異曲同工之趣；此外，位居台南族與相鄰的卑南阿美（南部阿美族的一群）飾的樣式和花色上，互有彼此的身影。諸如此類，在在說明原住民文化所呈現共融性、多樣性的一面。

　　工藝是物質文化的一環，其生產方式（工具製作、道具操作的技術）與生活方式（工藝產品的應用）之間的關係密不可分，當中往往涉及它的生產、使用觀念、知識、信仰方法的傳遞等層面。放眼原住民社會，包括食、衣、住、產業、信仰、歲時行事以及服飾、器具、家屋和其他物件，均屬於原住民自製自用的人工製品，以及源自產品所衍生的一套行為。它的工藝生產和活動，完全基於滿足典型部落社會自給自足的生計需要，著重於實用性及儀式並存，這也創造出原住民全然「工藝生活」的特質。相較於漢人的工藝，兩者之間最大的差異，在於不同文化背景所形成的社會，和社會發展的階段與程度，尤其是漢人工藝具備了職業的專工、半手工的操作、市場供需、物品流通的條件，已經跳脫出唯實務性、功能性的價值。由於工藝實物會受社會內部和外來變化等因素影響，而有損毀、消失或被取代的現象，因此特定的工藝產品和技術，在物質文化中是存在於有限的時空，而傳統工藝的傳承也隨之變遷、中輟，這種現象在當前原住民社會又特別顯著，凡此種種都牽動著原住民的心理、思維觀念、生活變化、組織制度、人際互動以及信仰習俗、儀式等文化層面的留存情況。

原住民的工藝類別，從使用的道具和技術面來看，計有：雕刻、打製、織造、編造、繡縫、鉤結、串穿、染工與塗繪、鞣皮、冶金、製陶、鑽鑿、鑲工、結繩等類，大多表現在建築物的建材、生活器具、生產道具、儀式器物、衣著、飾物、武器、械具、樂器方面。茲分述如下：

◇雕刻類

屬於建築方面的有：房舍的立柱雕刻、壁板雕刻、簷桁、橫樑、檻楣和標石（圖3）；生活器具的椅凳、木枕、杵臼、（連）杯、盤、碗、匙、杓、梳子、石灰盒、檳榔刀、檳榔盒、刀插、儲物桶、藏物盒、瓠器、打火器、煙斗、

1 布農族 弓琴（左1、左2）
排灣族 弓琴（右）

2 排灣族 鼻笛

3 排灣族 標石

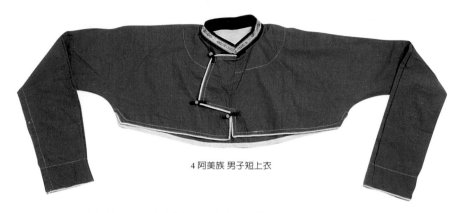

4 阿美族 男子短上衣

煙草盒、蜜蠟板；儀禮器物有：巫具箱、占卜刀、巫具盒、占卜瓠罐、禮棒、禮帽、禮刀、驅惡靈刀、祭器；生產道具包含：織具、紡錘車、梳麻架、分線器（刀）、鉤網棒、捕魚的船隻、船花、船舵、船槳；裝飾物有：骨簪（圖14）、頭飾環（圖14）、首飾環、羊角接人像木雕（圖187）、象形木偶；（狩獵）械器有矛、箭、弓、弩、盾、長槍、警鈴、火藥筒、佩刀、陷具；樂器有口簧琴（圖11）、弓琴（圖1）、鼻笛（圖2）、木鼓、五弦琴、木杵（樂）（圖184、185）。

◇打製類

包括生產工具用的石鋤、石斧、石刀、石磨、石杵等。

◇織造類

有男女的長外衣、短上衣、護腿褲（布）、被毯、腰帶、胸袋、圍裏裙、袖套、織襪、披巾、喪

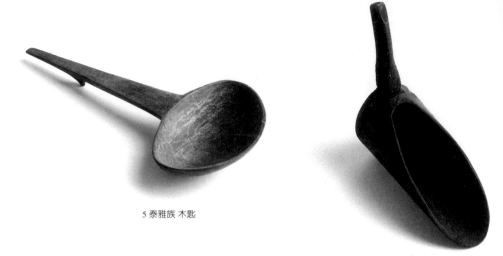

5 泰雅族 木匙

6 阿美族 竹匙

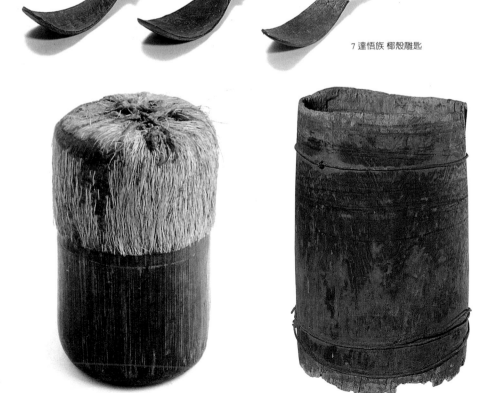

7 達悟族 椰殼雕匙

8 阿美族 置物竹筒

9 布農族 木甌

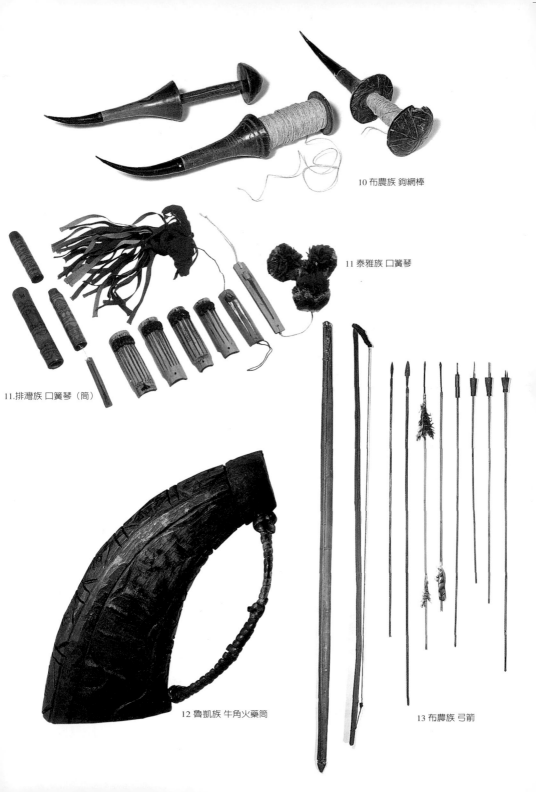

10 布農族 鉤網棒

11 泰雅族 口簧琴

11.排灣族 口簧琴（筒）

12 魯凱族 牛角火藥筒

13 布農族 弓箭

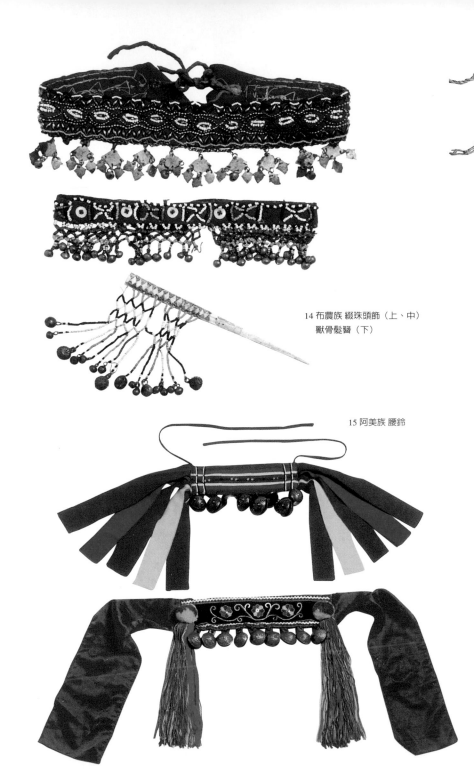

14 布農族 綴珠頭飾（上、中）
　　　獸骨髮醫（下）

15 阿美族 腰鈴

16 排灣族 琉璃珠項飾

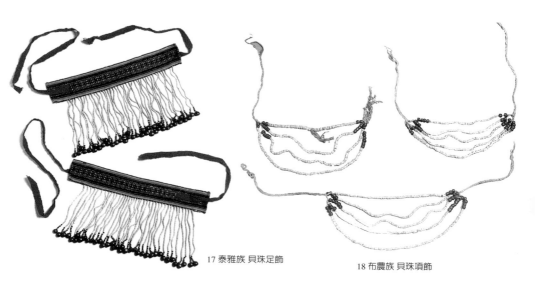

17 泰雅族 貝珠足飾

18 布農族 貝珠項飾

巾、喪帽（環）等。

◇編造類

　　有背簍、背籃、盛食籃、篩子、肩背帶、頭額頂帶、藏物籠、背帶（織具配件之一）、巫具箱、搖籃、帽子、雨具、魚筌、魚籠、舖蓆、腰帶。

◇繡縫類

　　為長外衣、短上衣、圍裹裙、護腿褲（布）、腰帶、背袋、裹頭巾、喪帽、喪巾。

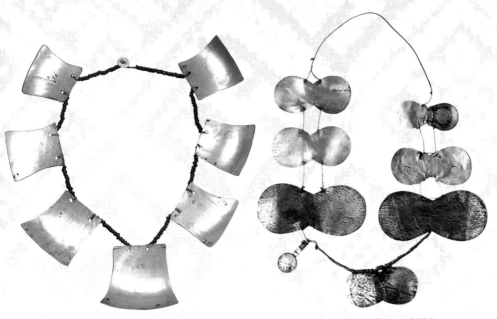

19 達悟族 女用貝片項飾

20 達悟族 男用∞字型銀飾

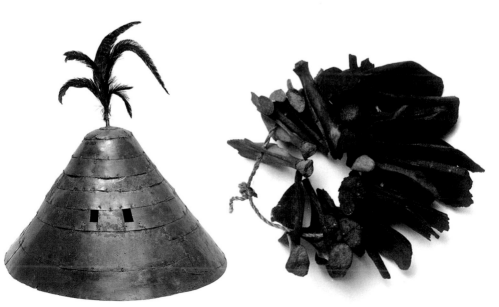

21 達悟族 男用銀盔

22 布農族 豚肩胛骨祭器

◇鉤結類

有狩獵網袋、陷網、漁網、背帶（織具配件之一）、肩背帶、頭額頂帶等，以及其他網具。

◇串穿類

有長條項飾、頸飾（圖16）、耳飾、足飾（圖17）、珠衣、珠裙、兜衣、頭飾、帽飾、腰帶等。

◇鞣皮類

屬於服飾的有皮衣、皮帽、皮鞋、護腿褲、肩背帶等；屬於生活用品的有揹巾、舖被、彈匣、盛物袋、火藥袋。

◇冶金類

包括佩刀、槍、矛、簇、銀盔（圖21）、手釧、∞字型飾物（圖20）。

◇製陶類

屬於生活器具的甌、鍋、碗、壺、罐、紡線的紡錘、儀式用的陶瓶、把玩的陶偶。

◇鑽鑿類

器物鑿洞或補鍋等。

利用材料

　　原住民的工藝生活，早期在自給自足的環境下就地取材，一方面憑藉著實際生活的體驗，一方面在族群文化教養下傳承經驗，對大地取材的認知辨識，自有一套獨到的取捨標準，因此大自然界中的植物、動物、礦物、海洋，甚至人體本身，都可以成為工藝品原料和材料的來源。

◇植物

　　包括：植物的幹部（木工方面的生活器具、生產道具、房舍建材、天然器）；根部（生產道具——船尾龍骨板根、編工、染工）；纖維（織工、編工、鉤結、裝飾物）；皮層（編工、製衣）；莖部（編工、建材、裝飾物）；葉脈（鞘）（織工、編工、染工、飲食器皿、生活器具）；花瓣（染工、裝飾物）；果實（瓠工天然器、飲食器皿、裝飾物、塗器）；種子（裝飾物）；樹汁（染工）；木薪灰燼（染工）；木薪炭灰（染工、塗料）。

◇動物

　　包括：動物的牙齒、顎骨、頭骨（裝飾物）；脛骨、大腿骨（分線器、骨簪）（圖14）；肩胛骨（祭器）（圖22）；骨角（火藥筒、分線器、錐子）；獸毛、羽毛（裝飾物）；皮層（鞣皮、器物、裝飾物）；分泌物（蜜臘（板））；血液（塗料）。

◇礦物

包括：土壤（染工、塗料）、石頭、板岩（建築、農具、獵具）。

◇海洋

例如：貝殼（裝飾物）(圖17～19)、珠料(圖85)、塗料（見本書「染工與塗繪」）；魚鰭（裝飾物）。

◇人體

例如：人的毛髮（裝飾物）。

長久以來，由於外在大環境的變動，原住民社會也不斷面臨外來的政治、經濟、貿易、軍事、交通、移住、教育、醫療、信仰等方面影響，陸續接觸並吸取來自漢人以及其他不同來源、各具特質的東西方文化，在此互動過程中，獲得了外界的許多材料，例如：棉布、毛毯、毛絨、絲綢、毛線、棉線、絲線、印花、織帶、水缸、酒瓶、玻璃珠、玻璃釦、琉璃珠、瑪瑙珠、玉飾、貝片、錢幣、陶器、瓷器、塑料、漆料、染料，以及金屬類各式各樣的金飾、銀飾、銀幣、銅飾、銅釦、銅鈴、銅鍋、鐵製農具、鐵片、鐵鍋、錫罐、鋁盒、彈殼等成品和半成品，拓展了他們物質生活層面的領域，也豐富了工藝製作的材料，此外，工具的引入也提升了技藝的精緻性。

衣的工藝

◇織造

　　植物中的麻、樹皮、籐、竹芋、椰鬚，動物中的魚皮、獸皮等類，都是原住民製作衣服的材料。其中屬於蕁麻科（Urticaceae）的各類麻，是所有植物用纖維當中最被廣泛利用的一種。

　　傳統的布匹，是從原料（植物）的栽培、採集、材料處理、染色，到使用組合式水平背帶機（horizontal back-strap loom）（即腰機）織造的麻質梭織物。「方衣」，是用此類布匹織物縫拼而成的典型式樣。所謂「水平」，指的是經紗在織具上所呈現的角度而言，其他還有垂直式和傾斜式，為世界其他民族所採用。依照經紗在織具上維持的方式，水平背帶機又有移動式（又稱足稱式）和固定式（又稱繩繫式）的不同，除了卑南、泰雅（圖45）、達悟（圖43、44）等族使用介於兩者之間的混合式外，其他族群所使用者都屬於移動式。而與形成「方衣」最具關聯的因素，除整經法外，就是此類織具了。以下介紹織線一般的處理方式，以及各族群整經、織具、織造和織物飾紋的相關情形：

　　（一）製紗線

　　製紗線有三個重要過程，就是：捻紗績麻，紡紗和梳麻。

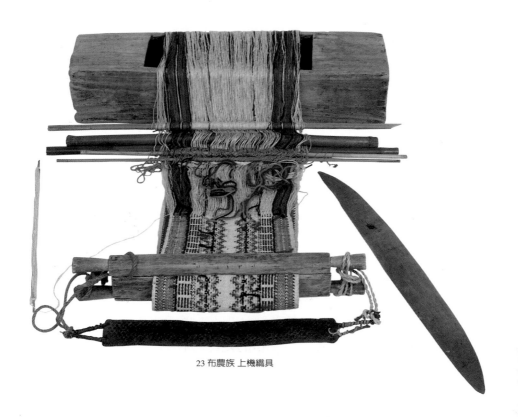

23 布農族 上機織具

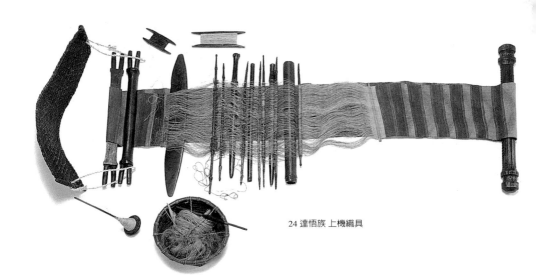

24 達悟族 上機織具

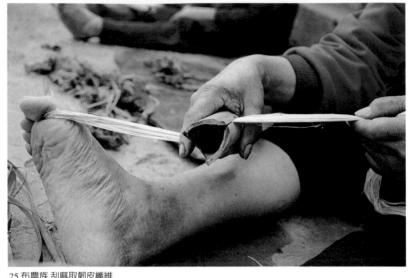
25 布農族 刮麻取韌皮纖維

　　從採麻到製紗線的先前準備工作，必須經過砍
麻、去葉、折麻去莖、削麻、搓麻、曬麻、浸麻、
踩麻、絞麻和甩麻等多道繁瑣的作業，其目的就是
剝取麻枝表皮內層的韌皮纖維，並去除膠質使其軟
化適於織造之用。這中間就屬削麻取纖維為首要工
夫。台灣本島的族群，主要削麻的方式是使用開口
呈筆尖型的管狀竹夾為工具（圖25），將麻枝塞進
竹夾口內，並藉助腳指與雙手，把麻枝表皮扯緊，
反覆上下來回刮削表皮屑及膠質至青色為止，即可
成一小簇待處理的帶狀纖維（圖26）；達悟婦女不
用竹夾，利用小刀的刀背、刀刃分別掀刮纖維刮削
膠質。

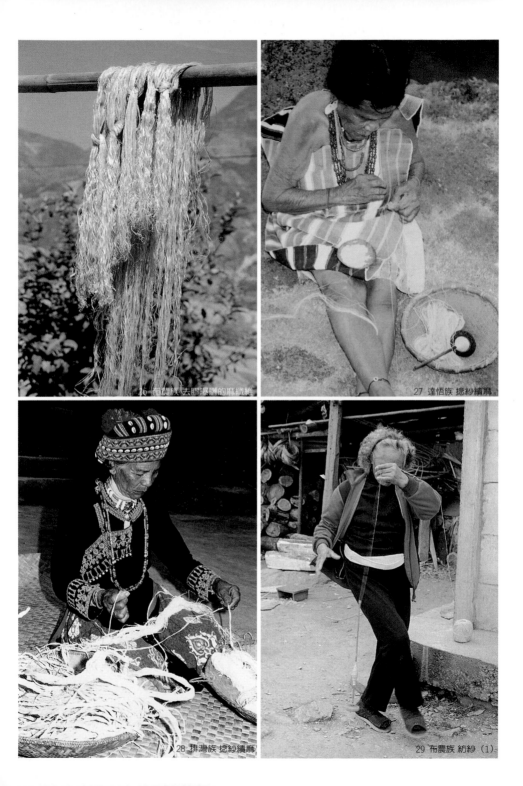

26 布農族 去膠曝曬的麻纖維

27 達悟族 撚紗績麻

28 排灣族 撚紗績麻

29 布農族 紡紗（1）

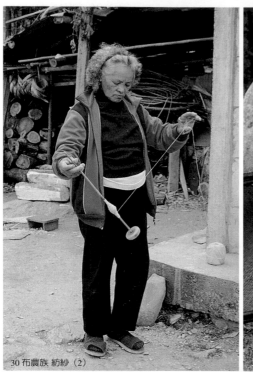

30 布農族 紡紗 (2)

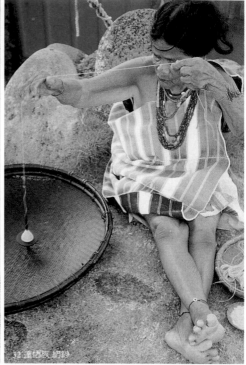

32 達悟族 紡紗

No. 207　A SWEET HOME OF SAVGE FORMOSA
樂しき家庭　凡そ蕃人には家庭事務と言ふ様なも
のは絶對にないらしいです　男は耕作　狩獵に　女は家事に
平和な生活を樂しんで居ます

31 泰雅族 紡紗

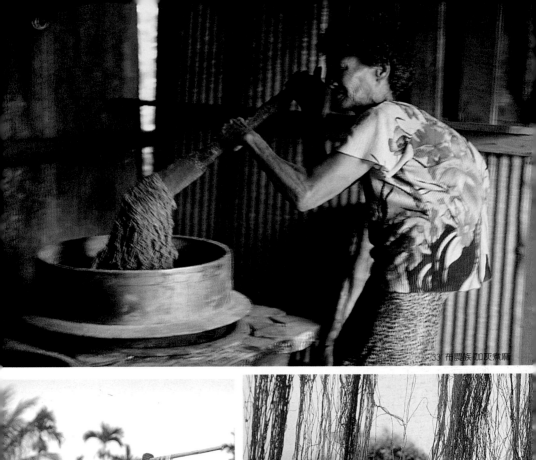

33 布農族 加灰煮麻

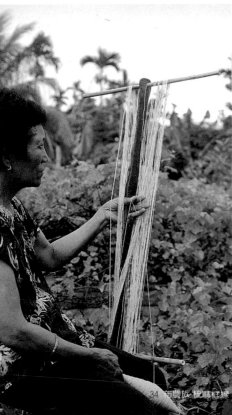

34 布農族 梳麻框線

35 布農族 刮絲晾乾

1、捻紗績麻

開始進入製作紗線的階段，係把一截截粗細不同的纖維處理成大小一樣並連接起來，同時剔除纖維上的亂絲與夾雜物。捻紗績麻（圖27、28）的動作完全靠雙手手指的配合：以左手的拇指和食指揉捻纖維，捻至尾端分叉時，左手則另取一條纖維接續揉捻，通常是三到四根粗細不等的纖維接續，互捻成一條長紗。紗線的粗細決定於此道作業，捻的好壞就看粗細是否一致。達悟族在此道過程中，以手指尖邊捻灰邊捻紗，來增加紗線的柔潤（圖27）。

2、紡紗

利用「紡錘車」把捻紗纖維緊密捻合成織線（圖29～31）。紡錘車是由紡輪和紡錘棒（筵）組合而成。紡輪的形狀有：扁平圓狀或環形菫狀；紡錘棒（筵）則是細長型的竹或木製成。紡輪中央的圓洞插著紡錘棒，是用來回轉紡錘車的；棒子的另一端呈微倒勾狀，依紡輪和紡錘棒的重量，使用一穩固力量拉長纖維使捻線粗細均勻，並依照紡輪和紡錘棒不同的重量，可以調整紗線的粗細。使用時配合肢體一部分操作，利用紡輪重心朝下，固定方向旋轉，將纖維緊緊捻合成為紗線，層層環繞在紡錘棒上，成型的紗線，於焉完成。

世界上各民族使用「紡錘車」紡紗的方式有兩種：一是把紡錘車懸吊在空中使它回轉；一是將紡錘車放在地上的小盤子，內令其回轉好像玩陀螺一

樣。台灣原住民的操作方式多屬於前者，而達悟族
將紡錘車置於篩盤中，或寬平地板或石頭上，則是
後者的唯一代表（圖32）。

紡輪的材料有鹿茸的茸底、天然的石、木，或
利用植物的硬果鑿洞或琢磨加工而成；阿美、達悟
則使用陶製的紡輪。過去的生活，工作繁重，有些
族群的婦女，經常在往返耕地的路途中，邊走邊紡
紗以節省時間；也有如排灣婦女利用屋頂上或架高
台作爲場所，魯凱則在部落裡建有專爲婦女織布的
小屋。

3、梳麻

原住民漂白軟化紗線慣用的方法，除了達悟族
不用烹煮法之外，其餘各族都是混合木薪灰燼，烹
煮紗線（圖33）（見本書「染工與塗繪」）。一般認定
紗線必需經過此道過程後，才眞正叫做「織線」。
梳麻的目的就是在烹煮前，將紗線有順序地、反覆
地盤繞在梳麻架上，然後將纏好的紗線原狀拆卸下
來，成爲環狀線圈，如此平整有序，無論再經過烹
煮、洗麻、曬麻、踩踏等鬆弛纖維的處理，都不致
讓紗線糾結或脫線，綑線團時也極爲省事。

梳麻架主體爲長板狀或長條形的木頭，中間寬
幅處是提把，在其上、下兩端各有鑿口，分別橫貫
一適當長度的竹枝作爲框線，整個外觀像「工」
字，梳麻框線的步驟就在「工」形架上區分爲右
上、右下、左上、左下四方，將紡錘卸下，持紡錘
車棒上的紗線反覆循環繞行（圖34）。達悟的梳麻

架外型稍有不同，爲竹製開口向右的「冂」字型；
即「匸」狀。

4、潤線

紗線經過漂染、洗淨、曝曬後，略顯乾澀，必
須放在盛有玉米糠或小米糠的木臼內，用杵搗舂；
或放在篩子裡，用雙腳踩踏，或用雙手搓揉，讓糠
脂滲進紗線，油潤纖維。經舂線後的紗線，變得細
緻光潤，即可綑線團或線盤（圖35），完成織造用
的紗線製作，以備整經之用。

（二）整經與上機

整經（圖36～38）是織造前的首要步驟，就是將
紗線盤在整經台（座）上，做有意義和規則性的引
線處理，上織具後即呈縱向的經紗。除排灣、鄒二
族外，其他族群整經台的組合是一長條型木質座
台，和數支木頭削成的圓柱型整經棒，在台面上不
等距離處，分別鑿有數個圓洞，以插立整經棒，同
時兼有調整布匹長短的作用。每一支整經棒在整經
台上所立的位置，有它特定的名稱及作用，並且與
上機後織具配件的名稱、功能一致。

依族群以及織紋的不同，使用的整經棒自三至
六根都有：卑南族用三根即可，布農族最多使用至
五根，阿美族則有六根之多，泰雅族的整經棒有單
根單柱和單根雙柱之別。排灣族的整經台，是獨立
三個近圓體的木座組合，每一台座與整經棒一體成
型，也就是固定型，不似上述型制的整經棒在台面

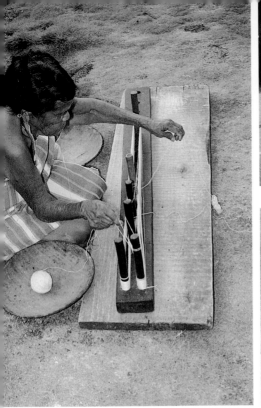

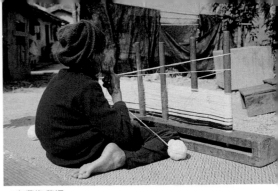

37 布農族 整經

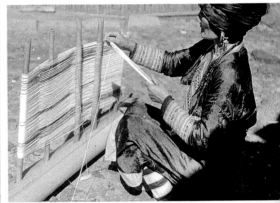

36 達悟族 整經

38 鄒族 整經（翻拍自湯淺浩史《瀨川孝吉 台灣
原住民影像誌 鄒族篇》）

上可拆卸，可調整間距；固定型若要調整，就必須
移動整個木座，它一共有兩個單根整經棒的座台和
一個有三根的座台，早期只有一個三根整經棒的座
台，而另外的單根整經棒無座台，直接插立在地面
上。北鄒族砍削芭蕉樹幹做為整經台，整經棒則為
竹棒。

　　從整經台與整經棒的關係來看，整經的原理，
係引紗線沿著整經棒位置的前後及棒與棒的間隙作
有次序、反覆來回的穿梭動作，其方式為環狀整
經，也就是整經成二層的環狀。其上綜統的方法，
就目前所知，大多為連續性的交替型（或稱輪狀綜

綩）。上機的方法，是先將整好經線的直立整經台橫置一側，再以邊推卸整經棒，邊換裝織具組件的取代方式進行。

就整經台的結構而言，布農、鄒、阿美、卑南、魯凱和排灣等族屬於「單式整經台」，就是在整經台上只有一組經紗面，兩端整經棒間的距離是布匹的二分之一；另一種是「複式整經台」，台上有兩組相連的經紗面，而布匹長度是兩端整經棒間距離的四倍，泰雅和達悟二族是此型的代表。依整經長度和速度來看，顯然複式優於單式。此外，整經台的佈局會影響到基本織紋和長度，若爲單支綜綩棒（單綜），其基本織紋是經緯紗各一上一下交錯的十字型平織紋（圖片39）；如果是兩支綜綩棒（雙綜），由於經紗引線的路徑不同，可形成一條經（緯）紗跨越兩條以上的緯（經）紗的正斜紋（圖片40）及其變化紋——山型紋（圖片41）和菱型紋的基本織紋。但有一例外，那就是卑南族，因該族的綜綩在上機後，始著手經紗分組裝置綜線。還有泰雅族的整經棒有單柱、雙柱之別，若台上靠左端採雙柱，則布匹長度較單柱長兩倍。因此織者可按欲織衣物的種類、長度和布紋類別，來調整整經棒的位置和距離。布幅寬度則隨整經時經紗由下漸上環繞增加。

（三）組合式織具基本配件的用途與操作方式

1、經卷

經卷位在離身體最
遠的一端，它的用途在
於將經紗整齊均勻地盤
繞在經卷上，有穩定織
具的作用。當織造時，
織者以腰部和兩個腳掌
的力量，平直頂觸經卷
的一面，與背帶和捲布
夾配合，張緊鬆弛經
紗；又當捲布夾漸漸捲
收已織好的布匹時，經
卷也隨著將經紗放出，
稱爲「送經（紗）」。

泰雅、賽夏、布農
三族的經卷形狀同爲一
刳木的空心體，泰雅族
和賽夏族其外觀近似梯
形（圖45）；布農族有
早期的圓形體和較晚的
長方體（圖23）。三族
的共同點爲：經卷的正
面上方開有矩形洞口，
平常各織具的配件都收
放在經卷空匣內。織造
前，利用正面的洞口，
可以清楚地檢視織具是
否齊備；也有認爲正面

39 平織紋基本組織

40 正斜紋基本組織

41 山型紋基本組織
（以上黃素芬繪圖）

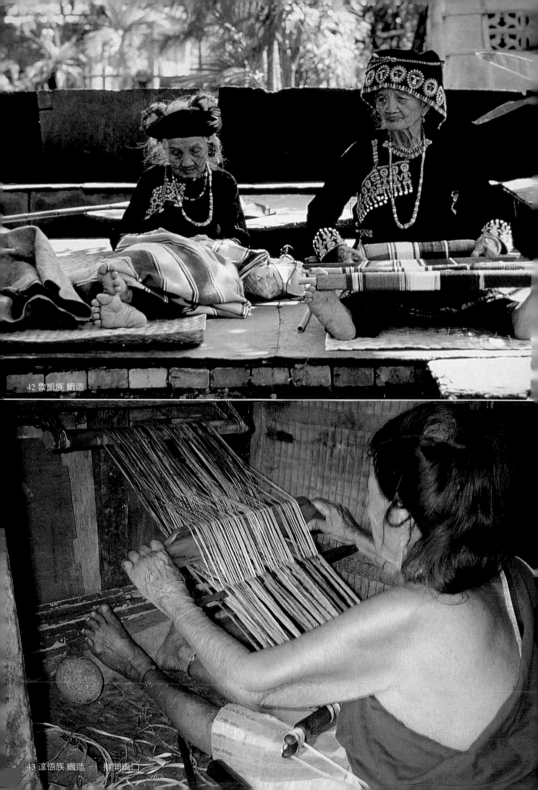

42 魯凱族 織造

43 達悟族 織造　掙開織口

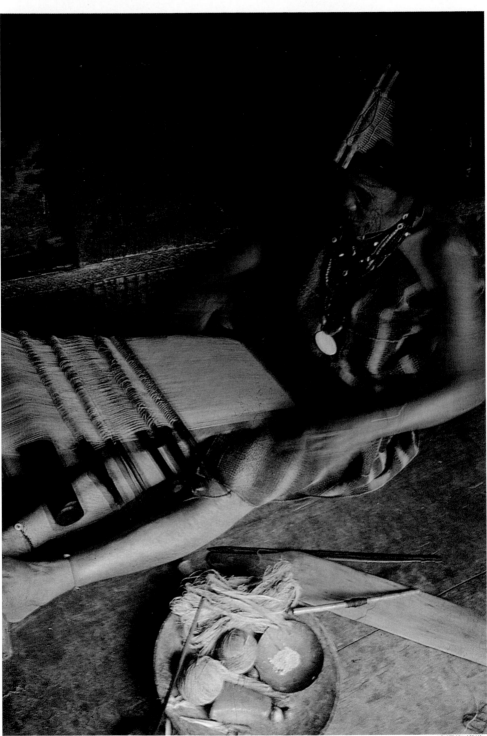

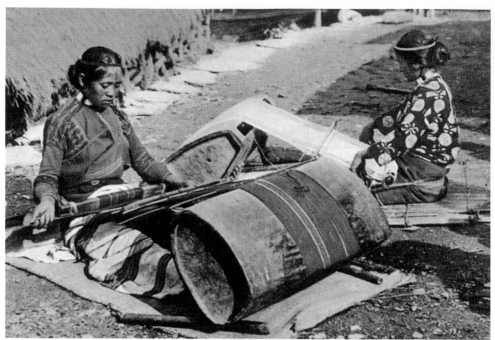

45 泰雅族 織造

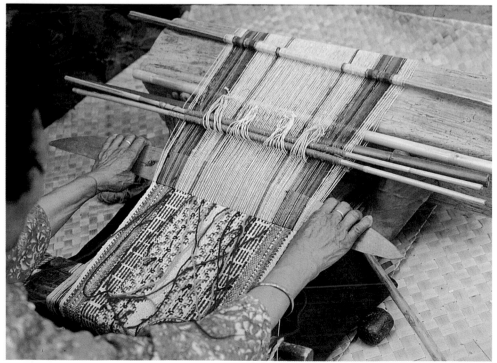

46 布農族 織造—打緯

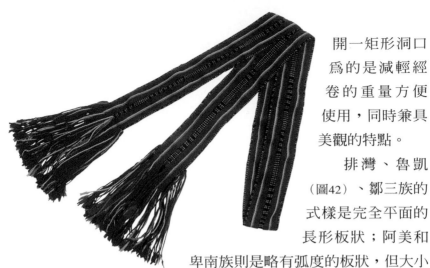

開一矩形洞口
為的是減輕經
卷的重量方便
使用，同時兼具
美觀的特點。

　　排灣、魯凱
（圖42）、鄒三族的
式樣是完全平面的
長形板狀；阿美和

47 卑南族 夾織腰帶

卑南族則是略有弧度的板狀，但大小
以阿美族較卑南為寬；達悟族的形制
最為特別，是橢圓棒狀，兩端作凹槽以利懸繩，中
間刻有鋸齒狀，做為計算經紗數之用。運用上，屬
於混合式的達悟族，其經卷是固定在牆上（圖43、44）
，織造時完全靠腰部使勁，而移動式的情況就是兩
個腳掌抵撐的經卷，能配合織造時腰身前移、後挺
的動作，以收放自如地調整經紗。

　　卑南族早期將經卷固定在地面支架上，後來更
改在工作台的一端，值得注意的是，其雙腳又同時
撐抵工具箱，因此撐直經紗的力量集中在雙腳和腰
部。

　　泰雅族則是經卷一端用繩繫緊，另一端又使用
雙腳掌抵撐經卷，此種設計具有織長布條，與節省
操作空間的優點（圖45）。

2、固定棒

　　固定棒的用途，是使平整的經紗固定在一定的

位置上，不致紊亂；織造時毋須移動，與經卷上下
依序排列一起。

3、隔棒

位於固定棒之前，主要在於隔開奇數、偶數的
經紗並製造梭路，使其不致紊亂；織造時是最後取
織口的部分。

4、活動隔棒

於織造時，抽出穿進於綜絖棒間，隔開不同綜
絖棒間的經紗，使其分成上下兩層，通常是將木棒
或竹棒一頭削成尖狀以方便穿插。

48 泰雅族 夾織披巾

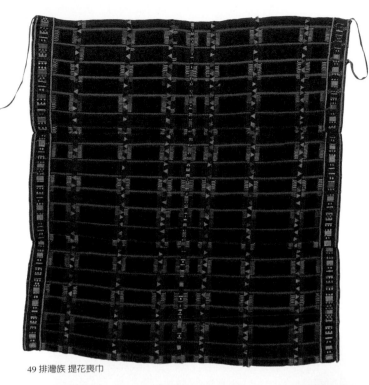

49 排灣族 提花喪巾

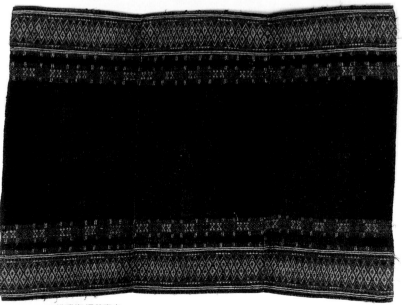

50 排灣族 提花喪巾

5、織梭

是用來穿緯紗於經紗的工具。達悟族為H形木製式樣，其他族群用細小的竹類，兩端削成V形，將（緯）紗線延兩V形削口上下纏線，織梭長度以不超過經紗的寬幅為準。形成織口時，織梭橫越經紗使之交織，稱為投緯。

6、打緯板

外觀似刀狀的木製品，刃部兩側削有弧度，刀背寬長而厚，刃部短薄。使用時，雙手各握刀背兩端，刃部朝下，其用途為將相間的經紗隔出，撐開織口，便於穿梭投緯；並在投緯後，把緯紗緊密壓靠於經紗，使經、緯紗（布匹）緻密，稱為打緯（圖46）。因不同織造法及織物的類別，有的使用較大或較小的單支，也有大、小兩支並用的情形。

7、捲布夾

為一對木質凹凸銜合的組具，泰雅、賽夏、布農、鄒等族屬於此類；而排灣、魯凱、卑南、阿美、達悟族為兩個近半圓體的結合型，以木造為多，不過阿美族有些地域出現竹製材料。捲布夾兩端各有握柄，是距離織者最近的配件，其功用為夾緊經紗，以及把已織好的布匹捲收起來，稱作「捲取」，與經卷同為張緊平整經紗和布匹之用；當捲布夾捲取時，經卷則一面送經（紗）。

8、綜絖棒

其作用爲穿綜和提綜，切出梭路。織造最重要的技術是織口的形式，尤其綜絖會使織口形成更有效率，其基本構成型式與綜絖種類、數量有關。按織造法及基本織紋、提花織紋，綜絖棒的使用有單支、雙支、四支甚至八支、十二支等。基本上，它是以細竹削切而成的。

9、背帶

爲長片狀，其兩側（鑽洞）綁有繫繩，橫置於後腰際間，與捲布夾兩端握柄繞綁固定，使織者與織具結合成一體，以穩定平衡織具和經紗，通常以不同材料做成背帶。例如：排

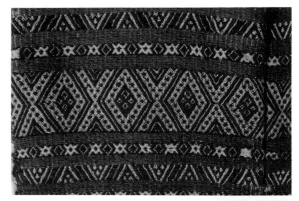

51 泰雅族 提花織紋

52 布農族 提花織紋

53 排灣族 提花織紋—雙蛇交錯百步蛇紋、正反相對人頭紋

54 排灣族 提花織紋

55 排灣族 提花織紋─多重菱形紋

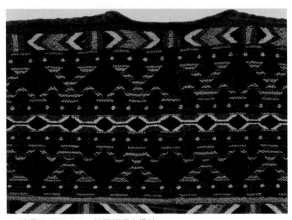

56 排灣族 提花織紋─肢體相連人像紋

灣、魯凱、布農、阿美族多用籐蔓編帶；泰雅用麻鉤帶；或用牛皮做成，如卑南族；羊皮、鹿皮，如布農、鄒二族。

10、分線器（刀）

用來釐開經紗、緯紗和挑織色線。卑南族所使用的是匕首形，刀尖微翹的銅刀；排灣、布農族則利用小山羊尖直的骨角尖；達悟族則將山羊大腿骨磨製成一端呈尖狀。

11、蜜蠟（板）

織造時，把蜜蠟塗抹在生澀不順的經紗面或打緯板上，使之潤滑，方便操作。其外觀多為球團、扁圓體；排灣族尤其講究，將蜜蠟黏置在象形蛇紋（圖230）、象形

人紋及長形有花草、幾何刻紋的木板上。

　　排灣、魯凱、阿美三族多喜在織具邊緣處，施以淺刻的鋸齒紋、橫條紋和直線紋；卑南族則慣以全面淺雕各種圓形、直條紋幾何圖形，並以紅色、黑色彩繪其上，十分華麗醒目；布農族的織具，以質輕容易操作見長；泰雅族大型厚重的經卷外型最為可觀，其兩側短邊又刻意雕鑿小孔洞，使得進行織造時發出特有的「咚咚」聲；達悟族上等織具的材質，多採珍貴的毛柿（Diospyros philippensis（Desr.）Gurke）心材做為材料。

　　織造的原理就是反覆織口的形成、投緯、打緯三個動作。由於是環狀整經，織造出的布匹也呈現環型，經卸機前切（剪）斷後，成為長條型的單片布，原住民傳統的織物型制，就是利用兩匹對摺後的單片布，縫拼成為所謂的「方衣」。

　　織物形成紋樣的途徑有兩種：一、改變經紗的顏色，也就是在整經時摻雜其他色線變化縱紋（圖47、48）；二、以挑花法改變橫紋，和基本織紋一起進行，形成提花織紋（圖49～67），它的效果類似中國的織錦，這也是原住民織布工藝最大的特色和技巧。

　　傳統織物除了製作普遍的方衣型制的外長衣和短上衣外，尚有胸袋、兜衣、遮巾、下裙、護腿褲（布）、腰帶、頭額飾帶、帽子、背袋、披巾、喪巾、胸擋、袖套、被毯等類的衣物。織紋在衣物上的布局均為對稱式，以主織紋為中心，向上、下、

左、右延伸次織紋，來突顯區隔織紋間的異同。若是方衣，縱向紋採前襟對稱、後襟對稱、兩肋邊對稱；橫向紋，則上下對稱。除了全面提花以外，一般提花方衣特別著重後身提花的美觀，往往提花比例多於前身，而且織紋變化多，色彩也較豐富，這大概是因為：原住民穿著提花盛裝，參加儀式祭宴場合時，眾人圍聚成圓圈，唱歌跳舞或行儀，衣服後身的展現極為明顯，容易讓別人看得清楚而博得讚美。如果是一整件的披巾、喪巾或護腿褲之類的，其織紋為上下對稱或左右對稱。

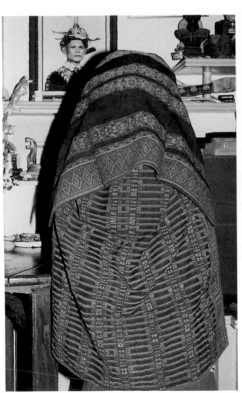

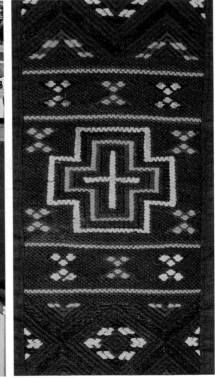

57 排灣族 守喪者著提花喪巾（後身）

58 卑南族 提花織紋

59 卑南族 提花織物

排灣族和魯凱族的提花飾紋，有：人頭紋、變化人頭紋、人像紋、交錯百步蛇紋（圖50、53），以及變化自蛇紋的菱形紋、曲折紋、鋸齒紋、連杯紋、三角紋、直線紋、點紋等。包括主飾紋的人頭紋，常作正反相對之態，並以三角紋做爲胴體，與人頭紋肢體相連成一複合紋樣（圖53），或者略去身部，形成正反兩頭連接；人像紋則爲肢體相連並列，或與變化人頭紋同樣呈現連續並列（圖56），這些手法都是環太平洋地區處理平面藝術紋樣的特色之一。單位人頭紋，是多重菱形紋（圖55）和多重三角紋組合而成的人面。提花色彩鮮明沈穩，湛藍的底布，襯托出橙紅、鵝黃、鮮綠的圖案。提花織物是排灣、魯凱族貴族階層的專屬品，平民不得擁有（見本書「木工與雕刻」），其圖案源自族群創始傳說中貴族祖先與百步蛇的關係。除變化人頭紋用來作全面提花之外，其他飾紋多僅用作規律性的局部挑織。

60 卑南族 男用提花護腿褲

　　卑南族的織物，以紅色系的菱形紋為主，做全
面挑織，因此整件看上去似紅衣，與其搭配的顏色
有黃、綠、紫、藍，圖案有十字紋（圖58）、三角
紋、鋸齒紋、方格紋、鳥紋與蝴蝶紋。和排灣、魯
凱二族相較，其紋樣較簡潔分明，色調也活潑亮
麗。事實上，東排灣族的織物在用色方面明顯受到
卑南族很深的影響。卑南族社會裡，男子有嚴格的
年齡組織和會所制度，按其年齡與階級的不同，而
有不同的衣飾裝扮。衣物直接反映身分角色該有的

舉止，男子在進入十七、八歲所謂BANSALANG時期，才被允許穿著提花護腿褲（圖60），由此可見提花織物在卑南族社會所顯示的慎重意味。

布農族的提花為菱形紋、三角紋及直線紋、十字紋所組合而成的幾何圖形，其中不乏和百步蛇、雨傘節相關的傳說（圖52、66），色彩偏紅、桃紅、墨綠、黑、寶藍、黃等色，但男子穿戴的胸袋，其花紋多為花草紋，與一般提花幾何紋的紋樣和織法不同，該社會男子在會製作石捕器的年齡時，所獲得的第一件提花織物就是胸袋；其提花表現手法依織造法的不同，有局部浮緯和全面浮緯。

至於鄒族的提花，無論色澤和飾紋，目前也僅見於和布農族相仿的花草紋胸袋（圖67）。

泰雅族（圖51、61、62）和賽夏族（圖64、65）的織紋極為雷同，概以紅色為主，配合藍、黑色的菱形紋和菱形變化紋所組合成的幾何圖紋與線條紋。它的特色是全面浮緯，提花中有浮紋和陰紋（圖61），據說惡靈懼怕紅色，所以泰雅人喜用紅色裝飾織衣。

達悟族的織紋雖沒有類似本島族群的提花，但其技巧堪稱最為繁複，飾紋也最多，計有：緯山形斜紋組織、緯重平組織、浮組紋組織、變化重平組織……等十七種之多（圖68～71）。織紋按照衣服種類、穿著身分而有區別，夾織也各有禁忌（徐瀛洲，1984）。

織布在各族群社會裡是女人的專工，男性視為禁忌，而織具對於男子，猶如獵具對於女性，彼此

61 泰雅族 浮緯陰紋

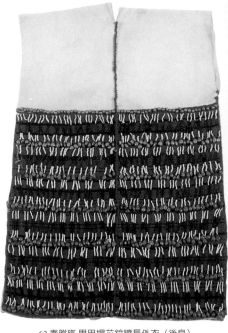

63 泰雅族 男用提花鈴鐺長外衣（後身）

62 泰雅族 提花織紋

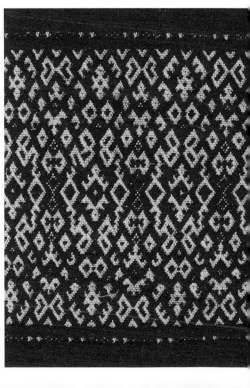

64 賽夏族 提花織紋

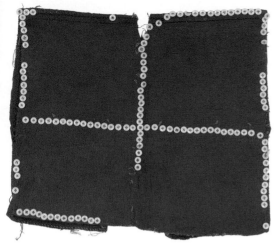

65 賽夏族 男用提花短上衣（後身）

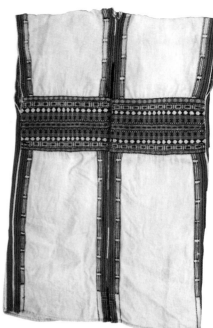

66 布農族 男用提花長外衣（後身）

67 鄒族 男用花草紋提花胸帶

68 達悟族 男用提花短上衣

69 達悟族 織紋

70 達悟族 女用披巾

都嚴禁碰觸。據說：織布過程中難免有亂麻現象，這會擾亂男人狩獵的途徑，導致意外事故；就連織具收置的地方，也不得與獵具混合在一起。但是製作織具所有的過程——從伐木取材到木工處理，卻都由男性擔任，等到織具製作完成，請巫師或高輩分的長者祝禱之後，男性則敬而遠之。通常女孩到八、九歲時，開始學習織布，可以向家族擅於此藝者模仿，或者正式拜師求教；若是正式拜師，則在學習過程或學成之後，學徒視師徒間傳授技藝及相關知識的情況，準備相當的禮數贈與師父。學習織布是一件慎重而且辛勞的工作，但是學成之後，

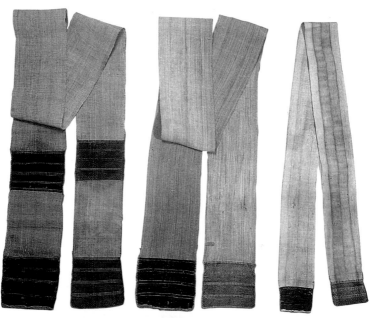

71 達悟族 男用丁字帶

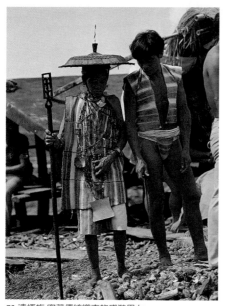

72 達悟族 穿著傳統織衣的盛裝男女

在部落族人眼中極為榮耀，而擅長織布的女子更是倍受青睞與重視。泰雅族社會的未婚女子尤精織布，常將堆積如山的布匹示人，以炫耀其能幹賢慧，這也成為結婚的要件。通常織者在織布方面有其信仰的神靈，這與族群和織布起源的傳說故事有關，並且有一連串必須恪守的規定。

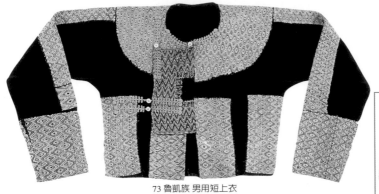

73 魯凱族 男用短上衣

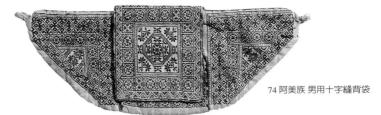

74 阿美族 男用十字縫背袋

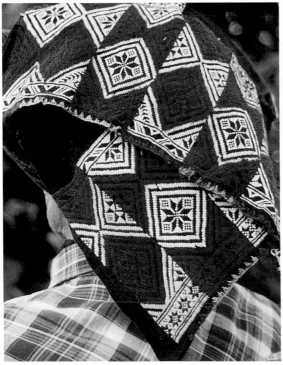

75 布農族 女子裹頭巾之狀

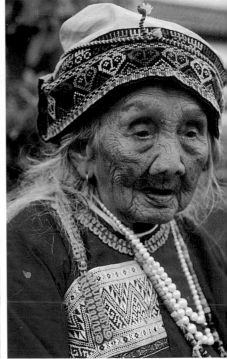

76 魯凱族 裹頭巾老婦

回顧過去學者的研究記錄，以及根據明確的地點採集到的標本來看，除達悟族以外，原住民每一族群都有若干提花織物保存下來，也就是說具有提花（技術）的衣物成為該族群衣飾文化的一項特質。根據田野資料，提花技術堪稱一絕的排灣族，很早就放棄提花的織造，在一九九五年，依照當時已八十六歲的耆老口述印象中，只有在他們很小的時候，曾看到極少數長輩織造過提花織物。據此推算，排灣族提花技術消失至少已超過半世紀之久，現在我們所能見到的，只有從事較簡單以改變經紗顏色，變化縱紋的夾織法。又根據魯凱族的說法，

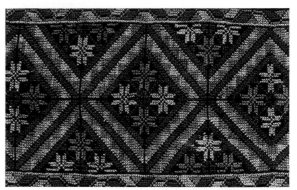

77 排灣族 十字縫飾紋

78 布農族 直線縫飾紋

79 魯凱族 直線縫飾紋

80 鄒族 女用繡縫圍裹裙

她們原本就不會提花，傳統的織物以白色（原麻）為主，後來因為通婚、交易、地緣等關係，而擁有排灣族的提花織物，其中又以喪巾居多；鄒與邵兩族情形相似，皆因與平地接觸極早，一般布料已經取代傳統織物的需要和地位，織具與技藝都已失傳，唯有極少數提花織物留存下來。阿美族的提花織物，只限於秀姑巒阿美族，即現在的光復、馬太鞍一帶，是阿美族群中唯一擁有提花文化的地區。早期阿美族人穿著與太魯閣族群交易得來的提花長外衣，做為祭儀盛裝之一，並納入自身的文化中，但是並沒有「技術轉移」，以致阿美族人仍然不會提花織造。因此，無論是織具或者提花技術，都在時代環境交替中逐漸凋零式微。

目前仍延續傳統織造工藝的族群，有：泰雅、賽夏、布農、排灣、魯凱、卑南、阿美、達悟等

81 排灣族 貼布縫—正反相對人頭紋・輻射狀人頭紋（1）

82 排灣族 貼布縫—正反相對人頭紋（2）

83 排灣族 貼布縫—肢體相連人像紋（1）

84 排灣族 貼布縫—肢體相連人像紋（2）

族；但提花技術則僅在泰雅、賽夏、布農、卑南四族的社會保存、進行著。

◇繡縫

繡縫這項針目（法）（stich），表現在具有漢風的中式男女長外衣、短上衣、下裙、裹頭巾、背袋、腰帶、手套、護腿褲（布）等衣物，大部分使用外來現成的黑色、湛藍色、白色的棉布或麻布。

原住民的繡縫共有三種表現方式：

第一種，先在布片上繡好紋樣，再縫綴於衣服上的領圍、前後身、袖子、環袖口處、兜衣、圍裹裙、頭額飾帶、喪帽、背袋、腰帶、頭冠或是裹頭巾的兩端，使用的針目，計

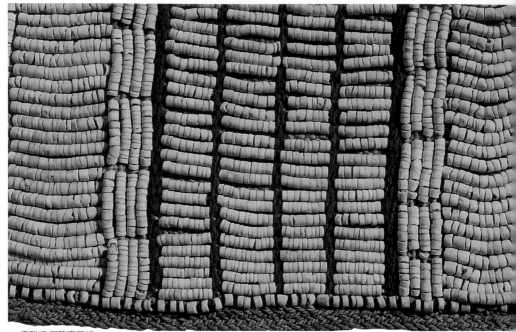

85 泰雅族 貝珠衣飾紋

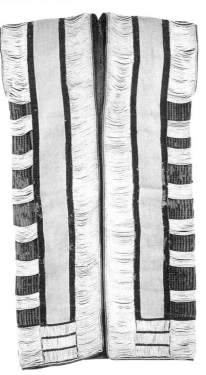

86 泰雅族 男用貝珠衣長外衣（前身）

87 排灣族 穿著珠衣盛裝的頭目女子（右）

88 排灣族 珠繡腰帶

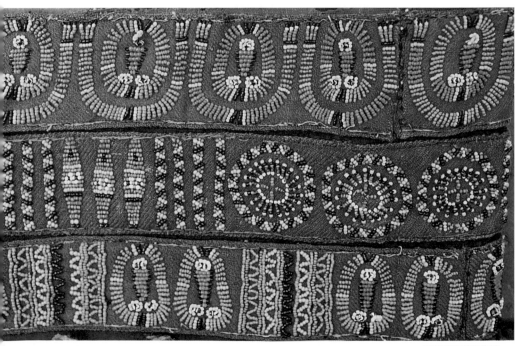

89 排灣族 珠繡飾紋

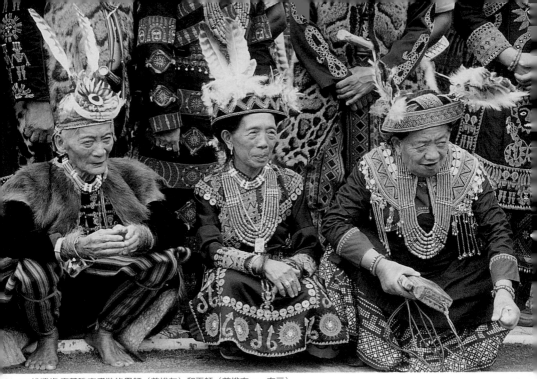

90 排灣族 穿著珠衣盛裝的祭師（前排左）和巫師（前排右一、右二）

91 阿美族 男用長外衣常服

92 布農族 男用長外衣常服

有緞面縫、直線縫、十字縫、錬形繡、毛毯邊縫
等，而以十字縫最為普遍。繡縫功夫以排灣、魯
凱、卑南、阿美四族最為擅長，布農、鄒二族次
之，泰雅、賽夏、達悟族不見此一手藝。北排灣族
和魯凱族多作十字繡，以紅、黃、綠色線繡縫在黑
布上，紋樣有花草紋、菱形紋、剪刀紋等；而魯凱
族喜歡在白布上以緞面縫、直線縫、錬形縫，繡出
花草紋、三角紋和曲折紋（陳奇祿，1984）。

第二種是貼布縫（appligue），就是先以布塊
裁剪好完整的圖案，縫在布片上，再貼縫衣物上，
出現於排灣、魯凱和卑南三族。在排灣族，常見的
是紅色的紋樣貼縫在黑色衣物上，或是黑色紋案貼
縫在紅色衣物上。貼布縫的主要紋樣，有：肢體相
連的人頭紋（圖81、82）和人像紋（圖83、84）、蛇形
紋，頗多以布塊對折或再對折再剪裁，形成對稱或
作輻射狀的複合紋（圖81）。人像多立姿舉槍（圖84）
，或立像的雙手各執一人頭，與立像的人頭並排，
乍看之下有如三個人像（陳奇祿，1984），它的飾
紋與壁板雕刻的表現極為一致，是一大特點。此種
繡縫法顯然是日治時期引進來的，盛行於近恆春一
帶的南排灣群。卑南族的女用護腿布喜用黃、紅、
綠三色紋樣貼縫。

第三種是珠繡（beadwork），僅見於泰雅和排
灣、卑南三族。

泰雅族的珠衣（圖85、86），採用的是綠豆般大
小，呈圓柱狀的硨磲貝（Tridacan sp.），切成細片
後磨成貝珠，穿成一條珠串，或將數條珠串並排綴

齊，以透綴法綴牢。在傳統織物上，珠串的方向與織物成平行或正交，有珠衣、珠裙、兜衣、腰飾等類。珠衣布匹的顏色有紅色與白色兩個區域，綴珠的地方僅在紅色區域。珠衣雖有衣服形式，但由於過重，早已喪失衣服的功用。在泰雅族社會裡，珠衣的價值相當於貨幣、財產（李亦園等，1964）。

排灣、卑南族的珠衣，係運用不同色調的單色琉璃珠，最常見的有橙、黃、綠三色，形狀為較古老的圓柱體和較晚近的圓形體，後來又有塑膠物料的色珠，在衣服上綴出與貼布縫相近的戴羽冠人頭紋、太陽紋（圖87～90）。此種情形多見於中、南排灣群，尤其一整身珠繡的新娘盛裝，頗為出色貴重。

除了珠料相異之外，排灣與泰雅族珠衣最大的不同是：泰雅族將珠串直接綴縫於布匹上；而排灣族則先縫綴在布片上，再貼縫於衣物。

◇小結

從衣服的外觀來看，原住民男女各以同一式樣，按照季節、場合及行事等性質，分為盛裝（圖72、87、90）和常服（圖91、92）。常服的織法（紋）簡單，飾紋色彩較樸實，穿著場合為：居家、從事耕地工作、上山狩獵或當作（守）喪服等；盛裝指作客、舉行祭祀、參加祭宴或外出守喪服（圖49、50、57）等場合的衣著。與常服相較，盛裝不僅提花複雜華麗，而且刺繡精巧，色澤鮮豔多彩；再者，按照穿著者的身分、性別、年齡、地位以及職務之

不同，織紋亦有區別。在這方面，達悟族又是特例，他們沒有特別織造常衣，衣服僅有黑白或藍白色，而以舊的服裝當作常衣穿著。

　　有別於台灣本島原住民，達悟族用來作為衣著的材料，種類最多，取材最為特殊。有的衣物其質感和外觀，乍看之下無法認定為一般衣類，例如：男性出海捕魚、拜訪他村時著用的籐製背心，使用蘭嶼竹芋（*Donxa connaeformis* Forst.f.Rolfe）或水籐（*Calamus formosanus* Beccari）編製成衣身，縫合收邊用籐蔑，以鱔魚骨法處理；男性外出、耕耘、捕魚時穿用的椰鬚背心，選用馬尼拉麻（*Musa textiles* Nees）的葉脈纖維、椰鬚和馬尼拉麻縫線縫製而成。較特殊的魚皮甲，係男性參加械鬥或葬禮時所穿戴，依襯甲不同而有兩種製式：一是用欖仁舅（*Neonauclea reticulata* Herr.）樹皮；另一是用水籐背心（圖134）。然後在其甲面上，縫綴剝魨科（如 *Pseudobalistes flavimarginatus*、*Abalistes stellatus*、*Sufflamen fraenatus*、*Pseudobalistes fuscus*）的魚皮而做成（徐瀛洲，1994）。

鞣皮與皮革製品

除達悟族外，鞣皮是台灣本島原住民衣著文化的另一項工藝特徵，也是狩獵活動的重要副產品之一。

相對於女人織布，鞣皮是男性專任的工作。為獲取完整獸皮，他們常以陷具、陷阱捕捉獵物，並且擅於解剖。但是，並非所有部落的男子都具備處理生皮、製作皮革的技術。通常將獵獲物運回家後，隨即剝取獸皮作保存處理，同時分配獸肉，摘取可利用的牙齒、顎骨、脛骨、骨角、生殖器及蹄趾等部分。適合鞣皮的動物，計有山鹿、山羌、山羊、熊、猴、雲豹等。

◇皮革製品種類

皮革製品的種類，有：

（一）服飾類的皮衣

包括：

1、無袖皮衣：實際上是微微蓋肩袖，無毛、質軟，式樣與外長衣相同，袖口邊與前襟邊緣縫以皮線，多用山羊、山鹿、山羌皮製成。

2、長袖皮衣：式樣、質感與無袖皮衣一樣，僅多了長袖，寒冬上山狩獵，經常穿著此種服裝。

3、有毛皮衣：式樣與無袖皮衣無異，質軟，冬季穿著，下雨時可反穿防溼，以羊皮製成居多。

4、背被雨衣：僅一塊皮件，自身後披掛在肩膀上，其領子裁口服貼於後頸圍，領口左右以細皮繩打一環扣繫住，皮革四周以皮線縫邊，正反兩面塗有層層獸血（見本書「染工與塗繪」），可防潮濕。其質硬，切肉時也可當砧板用，不穿時捲收即可（圖93）。

5、袖套：只有袖子的工作手套，特別在冬季砍伐林地時，戴袖套可避免被枝椏扎傷，具有保護、禦寒的雙重功用。穿著時，袖套過後肩繫綁住，以山羊皮製成。質軟，通常與無袖皮衣、護腿褲搭配穿著。

6、護腿褲：式樣與麻線織成的護腿褲相同，功用則和袖套一樣。

（二）皮帽

是僅有帽冠（成形的頭部覆蓋物）而無帽簷的帽子，只限於男人戴，是獵裝重要配件之一，泰半以山羌皮製成。依其外觀形狀有：

1、狀似水瓢，硬殼，帽緣向內摺，用麻線或皮線以輪廓縫（out-line stitch）針目縫密。戴用時，帽冠整個套住頭部，在後腦勺處髻髮，塞進似水瓢手把的帽尾內。這種頭部打扮俐落無礙，適合追捕獵物；帽子裡外塗有獸血具有防水功能，可當水瓢勺用，也可當器皿盛放肉類食物，兼保護、保暖、道具等多重用途。對一去數日馳騁山中的獵人，不失為實用之物（圖94）。

2、式樣類似消防隊員的防火帽，下顎和後腦

93 鄒族 背披獸皮雨衣（翻拍自湯淺浩史《瀨川孝吉
台灣原住民影像誌 鄒族篇》）

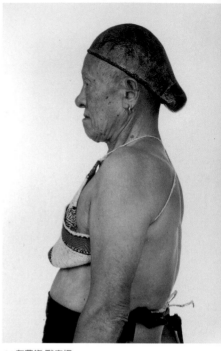

94 布農族 獸皮帽

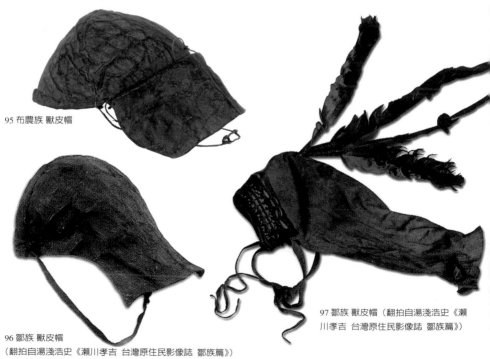

95 布農族 獸皮帽

96 鄒族 獸皮帽
（翻拍自湯淺浩史《瀨川孝吉 台灣原住民影像誌 鄒族篇》）

97 鄒族 獸皮帽（翻拍自湯淺浩史《瀨
川孝吉 台灣原住民影像誌 鄒族篇》）

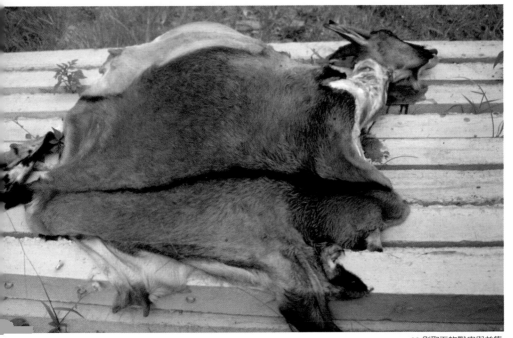

98 剝取下的獸皮與羊隻

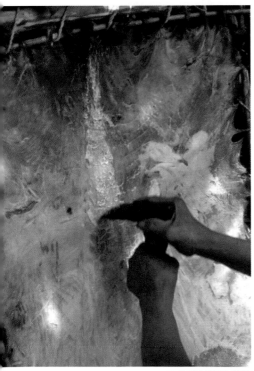

99 布農族 刮皮（脂）

100 鄒族 刮皮（脂）（翻拍自湯淺浩史
《瀨川孝吉 台灣原住民影像誌 鄒族篇》）

勺部位各有一組繫繩固定，皮帽後方下垂部位不使用時，可捲塞在後腦勺繫結處，帽子背後下垂至後頸肩部位，遮蓋後腦勺，打獵、酒宴場合都可戴。

3、質軟，帽冠緊緊貼住頭部，帽緣似水瓢帽做法，延兩鬢邊垂有皮線往下顎繫縛，使帽子固定，追趕獵物才不致掉落；不綁時，繫線往前面帽緣綁起來即可（圖96）。

裁製帽冠使用的模型，天然的樹瘤是最佳的選擇，其次是以砍削成圓帽型的木模代用。

鄒族的皮帽頗有特色，慣於將綴有子安貝(Miyatjgu)和色珠的長形布片，縫綴在沿頭額的帽緣上，並在近腦門位置，插飾數支黑長尾雉黑色的尾羽，和藍腹鷴白色的尾羽，看來甚為英挺（圖97）。

（三）皮鞋

式樣似包鞋，以皮線或麻繩繫住，狩獵或下雨時穿用。

（四）生活用品類

包括：

1、鋪用獸皮：鋪在床鋪或墊在地面，有保暖

101 排灣族 獸皮背袋

作用的大件皮革，用數件山鹿皮或山羊皮縫拼而成。

2、揹巾：揹負小孩的方巾，四角都縫以皮繫線。

3、箭袋：藏置狩獵的工具。

4、火藥袋：專門裝點火石頭和鐵片的皮袋子。

5、彈匣：放置裝散彈的竹筒。

6、背帶（織具之一）。

7、雙肩背帶。

8、煙具背袋（圖101）。

◇鞣皮的步驟

茲以布農族爲例說明鞣皮的步驟：

（一）生皮去肉（flesh，即剝皮）

若獵物尚活著，就持尖頭的竹刀或大刀自咽喉處穿刺進去，流出的血，用木碗盛裝起來。俟獵物斷氣後，將其仰身四肢朝上，進行剝皮：

1、先用大刀在咽喉作環狀切割，把皮部與肉層分開，然後刀刃朝上，再自咽喉中間往腹部劃開一刀直下。

2、自左半身左前腳內側踝關節處，同咽喉刀法一樣，自踝關節中間往胸部劃開一刀；接著是左後腿的踝關節內側往大腿切開。

3、左半身都劃割刀口後，即可剝皮，自咽喉開始往下半身至胸部、左前腿、腹部左後腿止，再

翻身剝至背脊部位。其方式，一手掀開帶有脂肪的皮肉面（flesh side），一手握大刀邊割開脂肪，與肉層分離，易於分割的部位，以徒手剝皮，較韌的部位則以刀柄尾部輔助，一面敲擊肉層，一面用手掀剝，此為完成半件剝皮的過程（圖98）。

4、再剝右半身的皮，其方式與左半身相同。

（二）割洞口

1、剝取下的獸皮放在盛有水的木桶浸泡一下，以去掉血水。

102 鄒族 刮皮具的鑄形鐵片（翻拍自湯淺浩史《瀨川孝吉 台灣原住民影像誌 鄒族篇》）

2、將靠近頸部、尾部、四肢周圍，切割不勻皮質不佳的部位割掉。

3、取一枝圓木棒，襯在獸皮邊緣之下當作砧棒，沿四周劃割形成半環狀洞口，做為張皮之用。

（三）張皮

1、取細竹枝四根，把獸皮沿邊串聯起，形成一幅活動的方形獸皮架，若架子軟塌，就在架子一面釘兩根交叉形木條以穩固之。

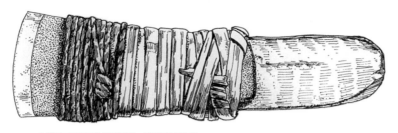

103 布農族 刮皮具的銹形鐵片（黃素芬繪圖）

2、把活動獸皮架，再以麻繩穿繞，固定於木框上。木框大小要做得適宜，剛好把獸皮平整有力地張掛起來，不能塌陷。

3、曝曬：把張掛好的獸皮置於太陽下曝曬至完全乾爲止，遇雨則用火烤，注意別太近火。

4、浸水：曬乾的獸皮抽出框上的木條後，即已不稱爲生皮。再次將獸皮浸漬於水中約一天，取出，再張框、曬乾。

（四）刮皮（脂）

獸皮張掛於木框上，斜靠於穩固的壁面，雙手上下緊握刮皮具的把柄、或持工作刀的刀身處，呈近垂直角度用力刮削內面附脂肪層的皮肉面（圖99、100），從靠脖子、皮質較厚的部位先刮削，方向由上往下，再左右雙向、對角交叉，邊緣有洞的不刮，注意厚薄部位，力道掌控要均勻，否則易刮

104 布農族 刮皮具

破，刮削直至獸皮變白、變薄為止。刮下的脂肪屑可以食用。刮完內面後，再刮另一面帶毛的皮紋面（grain side）。

（五）鞣皮

1、取少量搗碎的生薑，放到盛水的鍋內去煮，煮至沸騰時，加入豬的肥脂，繼續煮成油液狀，然後撈出生薑，趁熱將熱滾滾的油湯，厚厚一層塗抹在獸皮上，塗抹前先卸下木框、竹架，再噴水在乾硬的獸皮上，讓其濕潤柔軟較易吸收油脂，以軟化皮下纖維。使用生薑的目的在於軟化皮下纖維。

2、抹好油脂的獸皮，摺疊成方形，放在木臼內以杵搗皮，使其纖維鬆開，讓油脂滲透皮質內，達到舂軟效果。搗一陣子以後，將獸皮取出，重新翻疊，使油脂能被均勻吸收。如此搗數次之後，取出張起，沿木臼口緣用力摔打，目的在鬆弛獸皮的張力，入臼再搗，再取出，然後放在月桃鋪席上，以雙腳壓住一邊，雙手使力拉另一邊，接著再反方向同樣操作，或將獸皮垂放在粗壯的樹枝上，由兩人面對面各站一方，用手相互拉扯獸皮一端，讓整張獸皮的長度一樣。如此重複數次，觀察軟化情況，若已經彈性柔軟時，獸皮會微微透光，前後耗時約一、二日。軟化獸皮纖維的方法，也可以直接浸泡在煮沸油脂的木桶內，用腳搓揉；或者用鹽醃後，再以木棒搥打。

3、陰乾：獸皮搗軟後，用大刀把邊緣串洞、

118 排灣族 編器

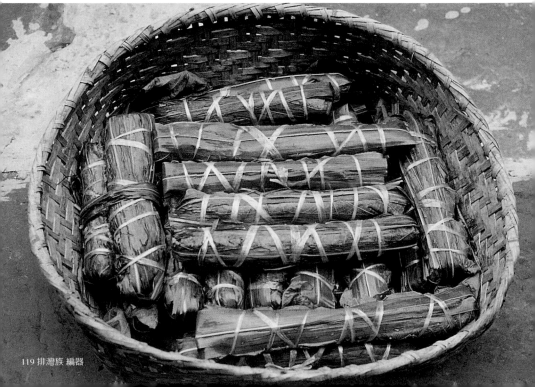

119 排灣族 編器

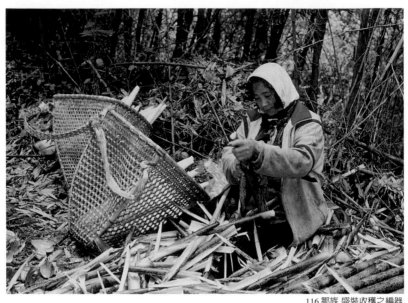

116 鄒族 盛裝收穫之編器

口簧琴筒的環身護套、刀鞘、刀柄的編飾（圖135、136）、石杵的環身執柄（圖137）等。除了特殊功用之外，大多依所盛內容物之用途，使用不同型制的大小編器。

　　編器的攜帶搬運方式，有：頭頂搬運、額頭搬運（圖138、139）、肩荷搬運（圖117）、背負搬運、肩背雙荷搬運、手提搬運、腰負搬運等。編器的編目大者多用於盛裝個體較大、較重之物，如：地瓜、芋頭、玉米等；編目小的則用來置放小米、黍之類。體

117 布農族 肩荷搬運編籃

編器

　　編器在日常生活中是主要的盛裝容器，用於採集、收穫的人力搬運道具（圖114～117）；置放穀物糧食（圖118～121）和種子的儲存道具；飲食器皿的便當盒（圖122、123）、盛飯盤、匙籃；生活用具的曬穀舖蓆、曬穀畚箕、笊籬（圖120、124、125）、漏斗、煙草盒、檳榔籃（圖126）、墊環、衣籠、飾物籠（圖127）、編袋（圖128）；漁撈用具的魚筌、魚簍、圍魚柵；儀式用具的巫具盒（圖131）；還有其他的瓢插、籐帽籐甲（圖132～134）、搖籃、負荷帶（包括肩背帶、額頭頂帶）、瓢器（圖110）、竹筒和

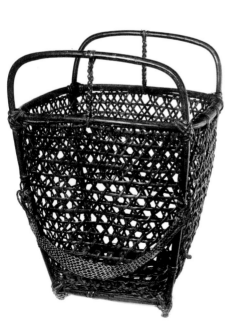

114 布農族 編籃

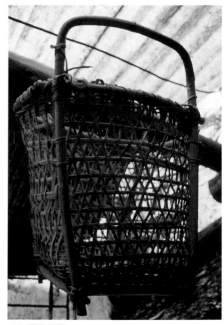

115 邵族 編籃

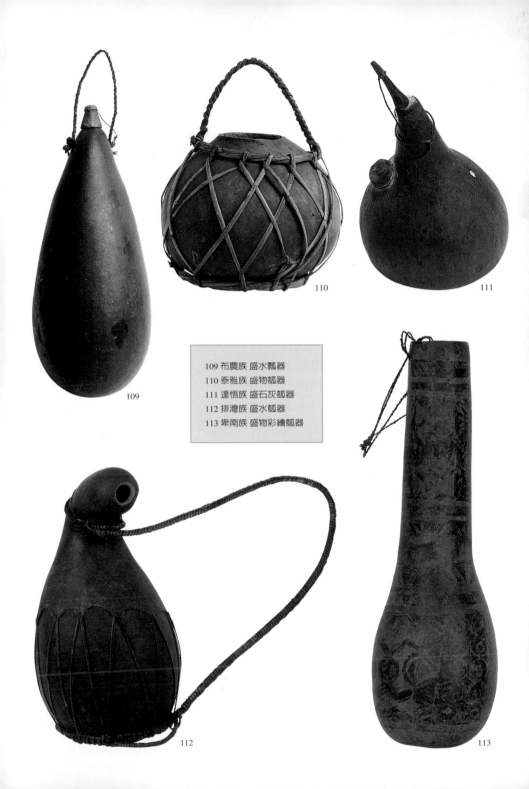

109 布農族 盛水瓢器
110 泰雅族 盛物瓠器
111 達悟族 盛石灰瓠器
112 排灣族 盛水瓠器
113 卑南族 盛物彩繪瓠器

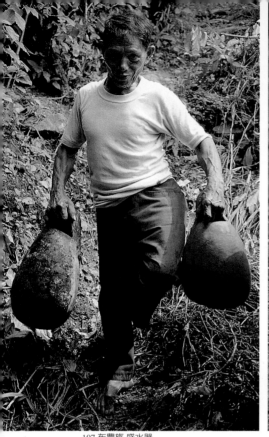

107 布農族 盛水器　　108 布農族 置種粟瓠器

8、盛物器（C）：選用小「壺」去蒂成一開口，盛裝嚼檳榔用的石灰（圖111）。此外，同一器形不作任何加工的「小壺」，常被用作占卜巫具之一。

　　瓠、匏、壺、蒲蘆等器質輕，其天然外形使器底較不平穩，易塌、易碎，為使其穩定並防止破裂，常以籐蔑、獸皮或山鹿、山羊的生殖器外皮環繞器身做纏編裹覆以保護之，兼有支撐重量的作用（圖112）。由於瓠器製作簡便，且保存不易，鮮有舊品可觀，偶見新的製品，使用鋁片包裹器身。排灣、魯凱、卑南三族（圖113）的瓠器，多為環繞器表彩繪幾何紋樣。

105 布農族 酒瓢

106 排灣族 水瓢

　　6、盛物器（A）：選用「匏」、「壺」在其器
身中間環狀切割成鋸齒的頭蓋，與下半器身接合，
並於器身鑿二洞以貫穿提繩，大的放置小物品、醃
漬物（圖108），小的也可裝巫具，用途較廣。

　　7、盛物器（B）：選用「匏」、「壺」或兩端
大而細腰的「蒲蘆」；在器身中間完全橫切開，在
近口緣的地方鑿二洞貫穿提繩。通常盛裝作物的種
子攜至耕地撒種，或儲放湯匙小物品（圖110）。

瓠器

　　瓠器，係不同形狀的葫瓜製作而成，可說是原住民利用最普遍、歷史最悠久的天然器，可當做用具和容器，大概有以下幾類：

◇瓠器的型制

　　1、瓠：果實細長，橢圓沒有腰身。

　　2、匏：果實扁圓沒有腰身。

　　3、壺：果實則扁圓，有蒂柄和腰身。

　　4、蒲蘆：果實扁圓，但兩端大而細腰身。

◇瓠器的種類

　　1、水瓢（Ａ）：選用大腹畸形的「壺」，從扁圓的果實切一注水口，此為勺水專用（圖106）。

　　2、水瓢（Ｂ）：選用果實較扁圓標準的「匏」，對半剖切即可，特別用來洗小米浮水去雜之用。

　　3、酒瓢：選用小型「壺」，如同水瓢（Ａ）的作法（圖105）。

　　4、盛水器（Ａ）：選用「匏」將蒂的部位切除成一注水口，另做一木塞拴住。

　　5、盛水器（Ｂ）：選用果實細長橢圓的「匏」和「壺」，在中間部位或靠近蒂的地方挖一注水口，此開口也可當做攜帶提手處。此型盛水器與另一竹管天然器有異曲同工之處，常用做溪邊汲水器（圖107）。

沒有刮毛且較硬的部位割除，即完成一張完整的皮革，任其陰乾，約三日後就可以取下，裁製成衣服或製作其他用品。

　　刮皮（脂）是鞣皮工藝最重要的技術部分，尤其是刮皮具，更代表著狩獵鞣皮文化的特徵。刮皮的道具，日本學者鹿野忠雄在一九四六年的報告中特別指出：「包括玉山北麓、陳有蘭溪、荖濃溪一帶的布農和南北鄒族在內，都有使用鐵片刮皮具的情形（圖102）。而依當時（1942）耆老的說法，使用此型態刮皮具之前，他們的祖先曾用偏鋒石器（Asymmetrical Adze）作爲刮皮之用。」而偏鋒石器的特徵是，器的一面平或近於平，另一面的刃面對這平的一面傾斜，而成爲錛形（adze）的所謂偏鋒磨製石器。鄒族和布農族的刮皮具，係將錛形鐵片以籐蔑和麻繩緊縛在「7」字狀天然木柄前端的鉤處（圖103、104）。

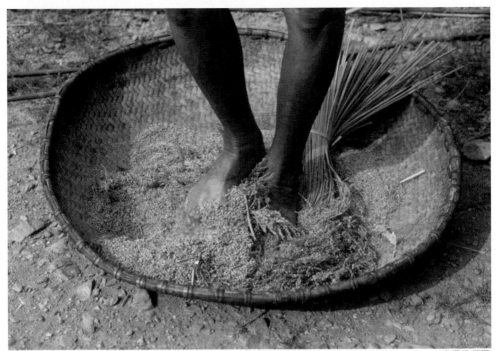

120 布農族 笨籭

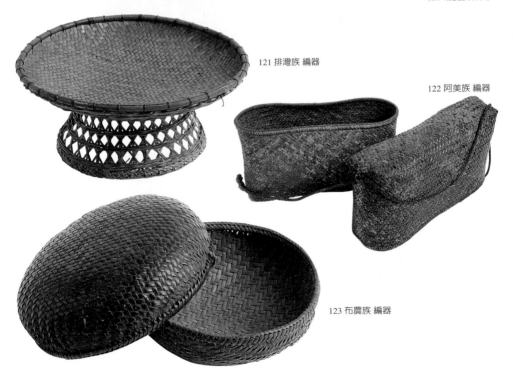

121 排灣族 編器

122 阿美族 編器

123 布農族 編器

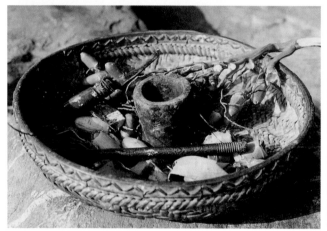

124 達悟族 笊籬──盛番龍眼
125 達悟族 笊籬──盛小米
126 排灣族 編器─盛檳榔及嚼
　　用道具

126

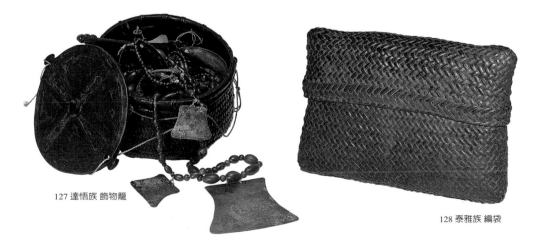

127 達悟族 飾物籠

128 泰雅族 編袋

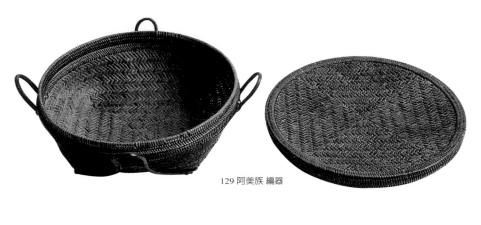

129 阿美族 編器

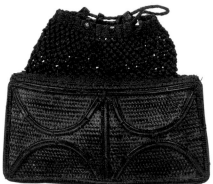

130 阿美族 編器

131 排灣族 巫具盒

132 泰雅族 編帽

積大、負荷重的編器，通常採取頭額、背負、肩背雙荷等方式。通常採頭頂搬運時，會在頭頂處放置一片中空墊環或布墊，以固定編器；若使用額頭搬運法，即在編器單邊提耳的地方，綁裝一長條編製頂帶，以撐抵額頭；若肩背雙荷時，就用兩條肩背負荷帶固定在器身單側提耳兩邊，像時下的登山背包。泰雅族的負荷帶和其他族群不同，係用一支形似弓狀的工具（圖174）將麻線鉤成扁平狀的背帶。

◇材料

編器材料，有竹、籐、月桃（圖140～145）等，其中以籐製編器為最多，這是因為籐的性質柔韌、富彈性，彎折時折曲的角度再大，也不易折斷，而且不易腐朽，經久耐用，所以成為原住民各族群編器的主要材料。竹材也常運用於籐器，因為「經條」須硬直且細圓，使用竹材較為適合，因此大多配合籐器作為支架、底框或口緣等，以增強編器的結構強度。但也有例外的情形：位於恆春半島的南排灣族群，由於氣候及林相因素，刺竹比籐材更被廣泛地利用；東海岸的阿美族，其漁撈的漁筌、漁簍、漁籠等，以及賽夏的編器，也有不少使用竹材。

籐的籐心（莖部）和籐皮都是可以利用的部分，依照編器和材料利用的部位，採集粗細不等的籐條加以分類。由於取材不易，必須遠赴深山危崖才能採集到（圖150），而且採回之籐條還要經過多道加工手續才能利用，因此自採籐、加工到製作的過程，頗費工夫和勞力。採籐時用大刀自籐下端砍

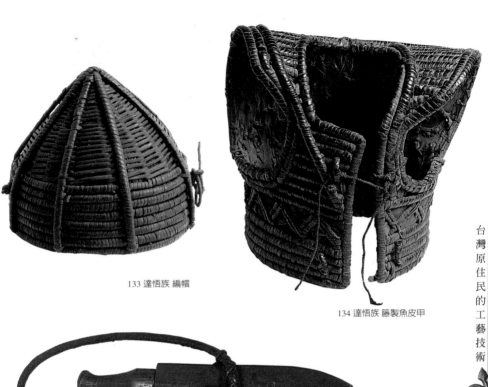

133 達悟族 編帽

134 達悟族 藤製魚皮甲

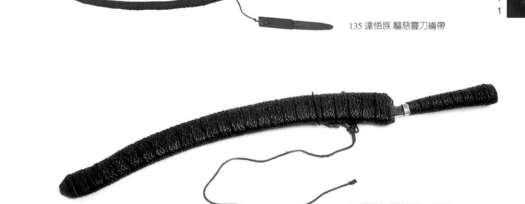

135 達悟族 驅惡靈刀編帶

136 泰雅族 編飾刀鞘、刀柄

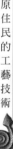

下，並削掉表皮的尖刺，以方便扛負下山；採回後必須馬上處理，或暫時將籐置放在屋簷下或陰涼處潑水濕潤，免得水分蒸發後變得乾硬，難以削離表皮和莖部。由於籐條為長管狀，加工處理的工作必須在外庭進行較有轉圜餘地，編製則可在室內或外庭。加工時，首先決定編製物的種類、大小，慎選經材、緯材分類利用，才不致損失浪費。

　　「緯材」多半選擇較長、較完整的籐材，再用大刀割除表面粗糙的皮屑，然後修整籐節，對半剖開，視需要的寬窄再剖成若干份，然後粗削籐心，把莖部整條剝削下來，剩下薄薄的一層，附著在內部的籐片。接著用小刀切割編器「經材」的長短，太細、太短者則留作增材之用，最後將籐的一端放在地面，用腳跟踏住，以小刀細削籐片，作細部修整，完成加工階段，即可進行編製。削下的籐心屑（莖屑），乾燥後可當柴薪。

　　製作編器時，使用的工具有：用大刀與小刀處理修整材料；山羊骨角椎子用於挑起緯材（圖143）、增材；小木棒、木槌、打緯板，則讓經材、緯材交錯編製時，緊密而不易鬆動，偶爾也有利用卵石輔助編器成形（圖151、153、

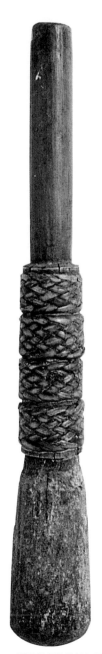

137 阿美族 石杵執柄之套環

138 布農族 額頭法搬運編器

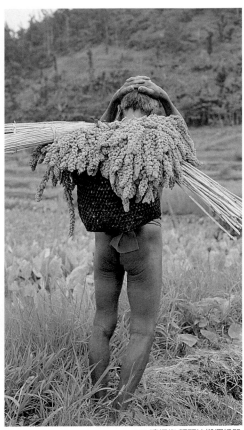

139 達悟族 額頭法搬運編器

140 布農族 乾燥月桃莖片

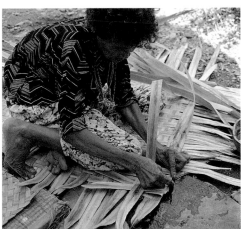

141 布農族 編造月桃舖蓆

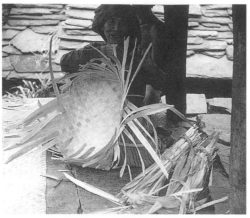

142 魯凱族 編造月桃搖籃（瀨川孝吉拍攝）

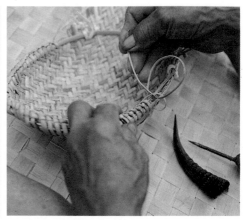

143 布農族 編造編器

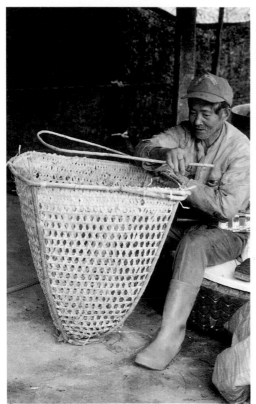

144 鄒族 編造編器

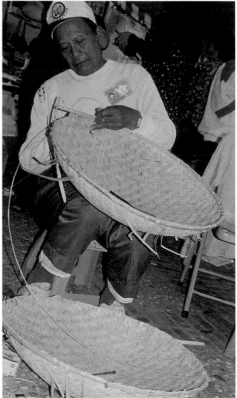

145 阿美族 編造�籬

154、155）。

◇編造法

基本編造法有：

1、方格編：又稱十字編，經條與緯條作「壓一跳一」的編法。

2、斜紋編：是最常見的一種編法，經條與緯條作「壓二跳二」、「壓三跳三」等。

3、六角編：編條從三個方向交織成正三角形，再於四周加編條，加到六條時，就形成一個六角形的花紋。

4、三角編：在六角編中加入編條，可視爲六角編的重疊，而形成三角編法。

5、柳條編：經條與緯條呈「壓一跳一」法；其特點在於緯條與緯條之間沒有空距，經條與經條相隔較開，經條可做骨幹。

以上統稱爲「交織編法」。

6、螺旋編：以一編條作螺旋狀卷繞（可視爲骨幹），而另一條編條將此螺旋骨幹縫繞在一起。

7、繞編：以一組編條繞卷另一組編條。

8、絞織法。

◇編造的步驟

可分成：起底、身編和修緣。編器開始的起底，是對編器很重要的底部編法，對編器的形態有決定性的影響。製作時，因編器的不同用途與使用的特性，而有不同的起底。

146 鄒族 會所外觀（1）

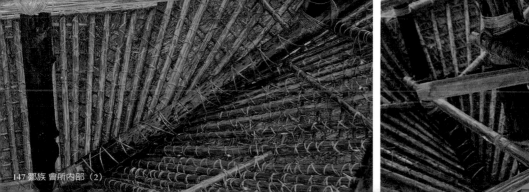

147 鄒族 會所內部（2）

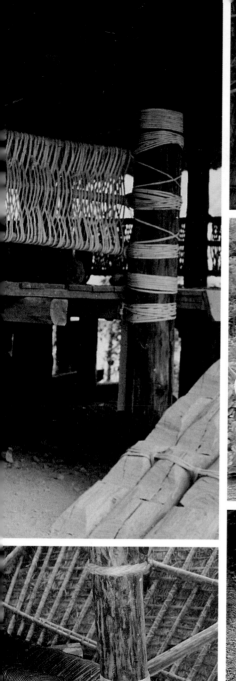

149 鄒族 會所內部(4)

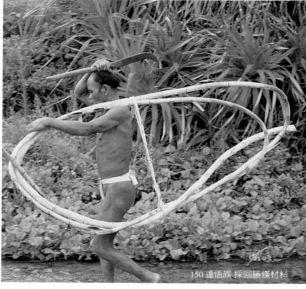

150 達悟族 採回藤條材料

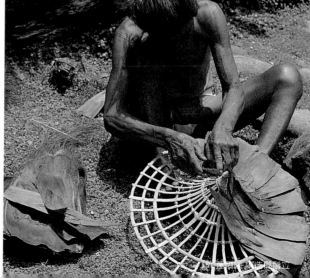

148 鄒族 會所內部（3）

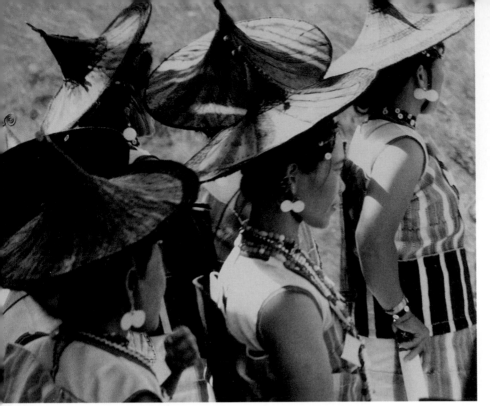

152 達悟族 女子戴椰鬚笠

（一）底編和身編的方式

1、方格編底：以方格起底的編器，器身大多做成桶狀，即器身垂直於底者，其身部仍為方格編法或轉而為透空六角編法、柳條編法等，如阿美族的提籃、置物筐與布農族的背簍。

2、柳條編底：使用柳條編法的器底多呈長方形，身部也大多延續使用柳條編法續編而成，如布農的工具籃。

3、斜紋編底：除了以「壓二跳二」、「壓三跳三」等，普通斜紋編底法外，又有「三分」斜紋編底法及「四分」斜紋編底之不同。通常三分及四

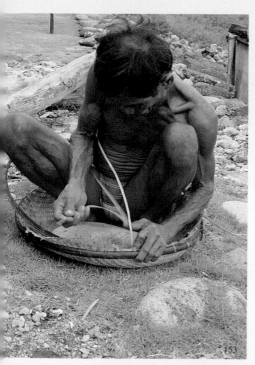

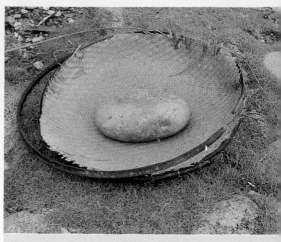

153

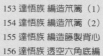

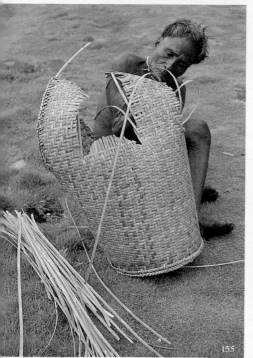

155

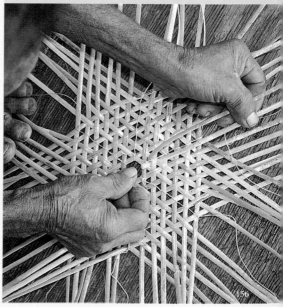

156

分編底之編織，是從底的中央起編，然後及於周圍；普通斜紋編底則可以自任意部位起編。一般斜紋編底的編器，身部也多爲斜紋編法，常見斜紋編器如篩子。

4、透空六角編底：以透空六角編法（圖156）起底的器物，器身一般可有六角編法及三角編法兩種變化，如達悟的背籠、首飾籠。

5、螺旋編底：螺旋編法的變化較少，器底與器身完全相同，如達悟族的首飾籠、銀盔籠（圖157），而泰雅族的工作帽，達悟族的籐帽也使用螺旋法製作。

（二）修緣法

1、剩蔑倒插法：是把剩餘的編條轉折與原來方向相反，按照順序插入編器，使口緣整齊，一般常見有斜紋編法垂直剩蔑倒插法、六角編法剩蔑倒插法。

2、加蔑紮邊法：以另一編條紮邊，多用於螺旋編法，及絞織編法。

3、夾條縫紮法：爲使邊緣的部分強固，在編器口緣部分夾附較寬厚的條片。

4、八字形編邊法：將修緣的編條作8字形卷紮或編織成爲器緣。

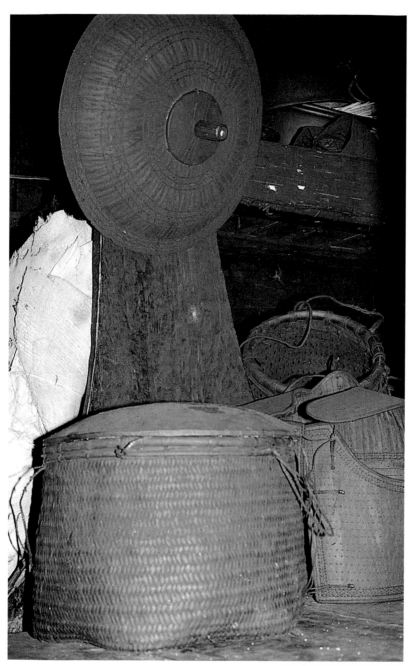

157 達悟族 藏置銀盔編器（前）

網具

　　網具主要包括網袋和漁網。網袋如同編器也是常見的盛裝器物和搬運道具，採用麻纖維搓線結網而成。各族群的網袋型制和類別，依性別、盛裝內容物、社會階層而作不同的區分。一般有工作袋（圖158）和外出袋（圖159）兩類，前者為到野外採集、赴耕地收成作物或盛載汲水竹管（圖160）的盛裝袋，甚至襁褓中的嬰兒也可以安置在網袋內攜往工作（圖161）；此外，有時外出訪友也會需要工作袋，因為容量大，不僅可以盛禮物送人，也裝回贈品。而另一種男用的工作袋，指的是狩獵（圖162）、漁撈的網袋（圖163），其袋子和網目的大小與網線粗細較平常工作袋來得粗獷結實，最大者可容納一整隻山豬。

　　工作網袋的背負方式，可直接在額頭或肩膀上繫結（圖164），或者用額頭頂帶、肩背帶等負荷帶輔助。外出網袋的網目極小，規格也小於工作袋，訪友遠遊或參加酒宴，放置些隨身小物品，例如木梳、嚼檳榔用具、煙草、煙斗、贈物等，因為輕便，常以辮子編作雙肩帶背負（圖165）。

　　另外，與網袋製作極為相近的漁網也普遍用於原住民的生活中。他們根據漁撈活動的規模、地點場所、捕撈對象和方式等，而擁有各式多樣的漁撈網具（圖166、167、168）。阿美、達悟二族，是原住民漁撈範圍最廣、活動力甚強的族群；阿美族的

農、漁、獵及達悟族的農、漁，在其生業中各占有相當的比重，因此漁撈網具是一項重要的生產道具。其他族群則因居住的高地，河川短促湍急，漁撈生產不似上述二族活絡。

網具的製作有兩種方法，一種不須憑藉任何道具，只靠網目板（棒）及手腳並用結網即可（圖169）；另一種是利用鉤（網）棒與網木板（棒）組合的道具。鉤（網）棒的形狀，各族群不盡相同，但基本構造都一樣，包括器身前部分的鉤頭與其相接的供線棒。鉤（網）棒一體成型的有達悟族木質圓棒型（圖170、171）和鄒族的丫型天然木（圖172）。布農、泰雅、排灣、魯凱族的鉤頭，則多以山羊骨角磨製而成，再與供線棒銜合（圖10、174），講究的供線棒還雕刻淺紋。網袋和漁網的大小、網線粗細、網目大小與盛裝負荷量成正比，而網目大小完全按網木板（棒）寬窄決定。

為了使網具堅韌牢固，足夠負荷重物，多用薯榔塊根搗碎後的黏汁染在網袋，同時也可以防潮（圖173）（見本書「染工與塗繪」）。

泰雅族的網袋甚為奇特，當不使用時不具網袋形狀，乍看之下以為是半完成的作品，僅是一個四方網底，正中央有十字交錯的支撐軸，四邊延長線是用來繫背帶，正交十字的延長線是紮物的繫線（圖175）。頗為有趣的是，布農族的懲罰性咒術中，把盛裝過獵物、首狩等具靈性的網袋做為責罰施術的巫具之一，一旦犯忌，即罹患癬症，身上皮膚如同網袋的網目一般層層剝落，便知此人違反了該社會的規範。

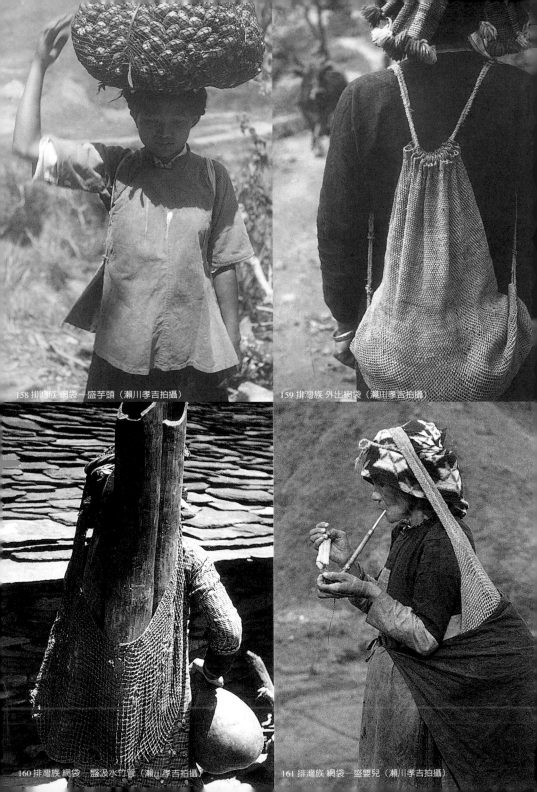

158 排灣族 網袋—盛芋頭（瀨川孝吉拍攝）

159 排灣族 外出網袋（瀨川孝吉拍攝）

160 排灣族 網袋—盛汲水竹管（瀨川孝吉拍攝）

161 排灣族 網袋—盛嬰兒（瀨川孝吉拍攝）

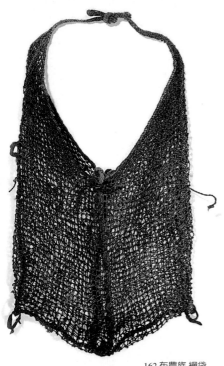

162 布農族 網袋

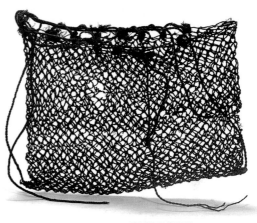

163 達悟族 漁撈網袋

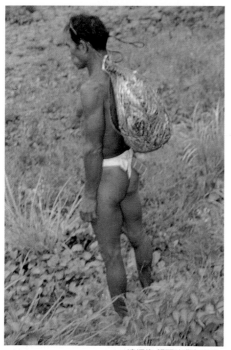

164 達悟族 額頭法背負網袋

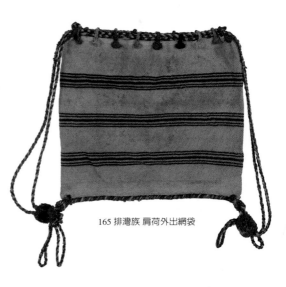

165 排灣族 肩荷外出網袋

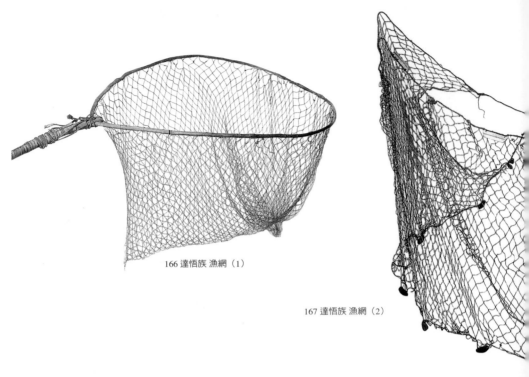

166 達悟族 漁網（1）

167 達悟族 漁網（2）

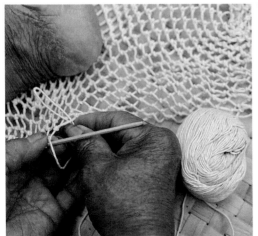

169 布農族 結網袋

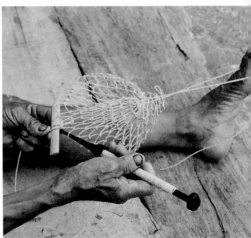

170 達悟族 結網袋

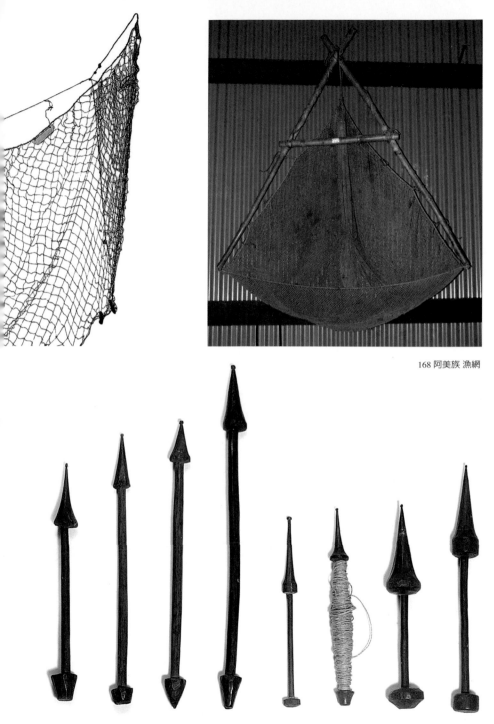

168 阿美族 漁網

171 達悟族 鉤網棒

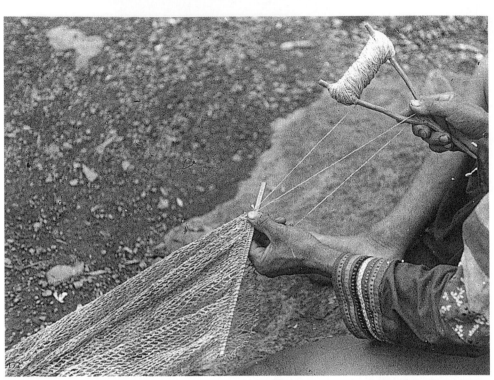

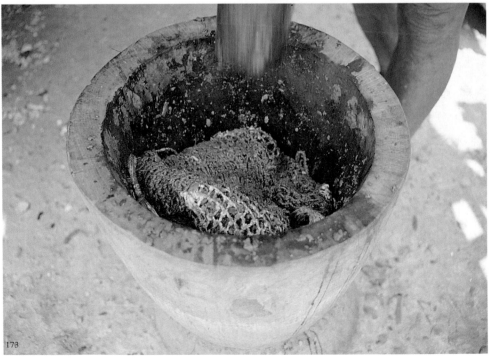

174

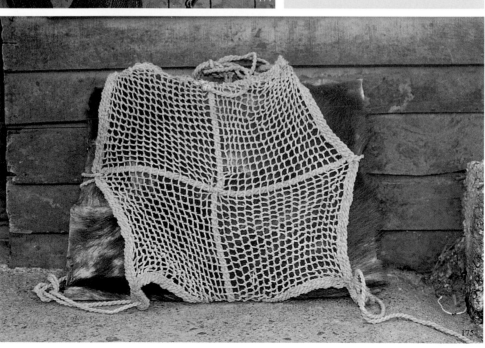

175

染工與塗繪

　　早期原住民只能從自然界中取得有限的色料來源，應用於染工的織紗、網具及塗繪的木雕、編器、瓠器、鞣皮等方面，以達到美觀、防護等效用。

◇染工

　　就染工而言，用色最多的織紗，所利用的植物性染料主要有：

1、染（漂）白色的木薪灰燼

　　為取得較潔白的灰燼，要慎選特定的樹種當燃材，之後，將取得的灰燼用篩子去蕪存菁，篩選出細緻的白灰，直接放置於欲染紗線的沸騰水鍋內烹煮（圖33），繼續不斷地加熱，並酌加白灰循序攪拌，直到織紗色白線軟，然後撈起洗淨即可。具經驗者，往往從染白的程度就可判別所使用木薪樹種的優劣。用烹煮木薪灰燼法來處理織紗，兼具漂白、柔化纖維的雙重作用，也是染其他色澤前的織紗必經的一道漂染過程。

2、染褐色的薯榔（*Dioscorea rhipogonioides*）塊根

　　取成熟的薯榔削皮切塊，置於木臼搗舂，待釋出赭紅色汁液，去除渣滓，將紗線浸漬其中，均勻

入色後，用水沖淨黏液，曬乾即可。

3、染黃色的薑黃（*Curcuma longa* Linn）根部

其處理方式如同薯榔。

4、染黑色的木薪炭灰和黑泥壤

前者的作法，是把紗線放進浸泡有木薪炭灰的水芋湯汁溶液中，以手搓揉入色，俟色澤飽滿時，口嚼蘭嶼肉荳蔻（*Myristica ceylanica* A. DC. Var. cagayanensis（Merr.）J. Dsinclair）的果實，並口噴其汁液在黑的紗線上，再用手予以搓揉均勻（徐瀛洲，1994），此乃利用果實的油漬滲透纖維，以幫助定色和達到不易褪色的效果，或稱作「油性化色素染料」的作用。最好的木薪炭灰，是從附著在陶質炊具外底部刮取下來的炭灰，這是達悟黑色緯紗獨特的染技。

用黑泥壤染黑色時，因較不易著色，可先行以薯榔汁液助染，染成深褐色，或取九芎樹（*Lagerstroemia subcostata*）葉子數十片和著織線，放在木臼內以杵搗舂，使織線浸漬在釋出的汁葉中，以加強色澤固著力，然後直接埋入黑泥淖中，數日取出洗淨。

除織紗外，網具也是經常用薯榔來染色的物品（圖173），尤其是負荷繁重的工作網袋和漁網，染了薯榔汁液之後的網具，具有堅韌耐牢以及防潮的特性。其染法與織紗相仿，只不過為強化韌性，入色後無須以水沖淨，輪番甩打網具，以用落殘渣，風

乾後即告完成。

◇塗繪

在漆顏料引進之前，塗繪是原住民較少見到的工藝，即使常見的排灣族上色的木雕（見圖224），有的塗繪與雕刻也不盡然屬於同一時期的作工，也就是作品原本是原色木雕，直到引進顏料後再行塗繪上色。近代排灣、魯凱族有不少頭目貴族的家屋，屋內飾以顏料塗繪圖案代替傳統雕刻，別有特色。

卑南族的織具、占卜瓢罐和木匙，則經常使用刻刀進行淺雕幾何圖形，另以台東漆（*Semecarpus gigantifolia* Vidal）的樹液為黑色漆料，再次勾勒紋案，突顯紋路的立體感，兼具雕與塗的技法。

達悟族的船隻，其上彩的色料有赭紅、白、黑三色，傳統的色料來源為：

1、塗赭紅色的赭土

採自山上的土塊，以石頭搗碎和水成泥水狀，此種土壤含有高成分的二氧化鐵（FeO2）。

2、塗白色的白貝殼（石灰）粉

取適量已卸除貝肉的白色貝殼，置於海灘木材堆內，以火焚燒多時，待燒完畢，將燃過的貝盛在陶壺內，自然冷卻成粉狀，使用時，視貝粉量酌加水分，和成泥沼狀上色。

3、塗黑色的木薪炭灰

以器皿盛取刮削自炊具鍋底的炭灰，並摻些許豬油脂，增加其黏著力，攪拌成糊狀。

達悟族上彩的工具是以林投樹（*Pandanus odoratissimus* Linn . f . var . sinensis（Warb.）Kanehira）的氣根或果瓣的纖維沾色料，做為塗器使用。

水瓢狀皮帽及背披雨衣，是獵人狩獵時重要的裝扮配備，將此二物於製作中淋澆層層山羊或豬的鮮血，再置於太陽光下曝曬，之後獸皮愈顯光鮮，皮質益加縝密硬實，其防潮避水功能極佳，亦可做為盛裝用器皿的替代物（見本書「鞣皮與皮革製品」）。

木工與雕刻

◇木工

　　木工占原住民工藝極大的比例，舉凡：住屋建材的柱、樑、壁、板；家具的臥舖、椅凳、盛物架；飲食器皿的鍋、盤（圖176、177）、（連）杯（圖200、247、248）、杓、桶、杵、臼、甌、攪棒；生產道具的織具、鋤柄、掘棒、造船；生活用品的梳子、帽（圖179、180）、枕、檳榔臼（圖178）、煙斗椀部、飾物盒、衣物箱、蜜蠟板、刀插、刀鞘（圖181）、刀柄（圖181）；行祭的巫具箱、巫具盒（圖182）；樂器的木杵（圖184、185）、鼻笛；獵具械器的弓、矛、槍、弩、盾；代步搬運工具的牛車；還有象形木雕、陀螺等，無一不是木工。

　　所謂「工欲善於事，必先利其器」，木工在工具未發達時，使用的相當簡單，種類不多，技工顯得粗糙拙劣，若有雕刻也多爲淺刻。鐵器開始使用以後，對原住民製造工藝的影響很深，啓發很大。早年很多部落都有他們自己的煉鐵術和鐵匠，由族人向自己人訂購鐵器，當然這些技術都是從平地學習得來，這可由現在殘留的風箱（圖189）得到證明。但是，大量各式各樣的鐵器工具，多是與漢人交易而取得，也有不少原住民向漢人學習做專業木匠。木工的用具，一般有斧頭、工作刀（大刀、小刀）、鑿刀、捻鑽（圖294）、墨斗（圖190、191）、

木槌等。

　　木料的取得，除了撈取河裡的流木之外，就是到山上尋找適當的樹木作材料。當找到理想的樹木時，就在樹上作記號，以資辨認，再結伴同行到山上取料。斧頭，是攜往砍伐林木的首要工具，而隨身攜帶的還有常見的工作用佩刀。因為砍伐的木材重量、體積都相當龐大，負擔沉重，原住民常在現場將木材做適當比例砍切，以方便搬運，有的甚至做成器物的雛型才搬離現場（圖192、193），例如：達悟族伐木造船，即是當場取下樹木板根，削出適當彎曲度的船尾龍骨，再搬運回部落，進一步製作；也有的將砍伐下來的樹幹修整後，放在原地風乾，再作處理。

　　斧頭的用途是用來砍大型木頭的橫切面，或縱劈成段。若是較小的木料，則可選用宜砍、宜切、宜削的工作用刀。要劈開木頭時，先將木料砍成一條裂縫，然後在縫隙中，夾放一個削成雙鋒面的木質楔子，再用刀子、斧頭或石頭搥擊，木頭就劈裂成兩半，這是傳統劈木的方法。在沒有鋸子之前，板狀的木片，也是經過大、小刀子削減多次才完成。

　　原住民的器具、器皿，以剞木工技術的數量最多，除用斧頭、刀子外，還使用鑿刀，以木槌槌擊剞削木屑（圖198、199），將木材自內部挖成中空，變成有周壁的用具，像碗、盤、（連）杯（圖200）、匙（圖201）、杓、桶（圖202）、臼（圖203、204、205）、甌（圖206、207）、經卷（圖23、208）等，是

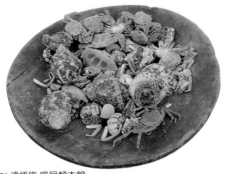

176 達悟族 盛貝類木盤

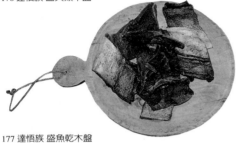

177 達悟族 盛魚乾木盤

178 達悟族 刳木搗檳榔小圓臼

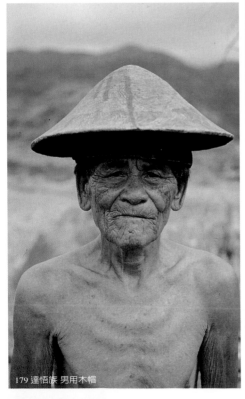

179 達悟族 男用木帽

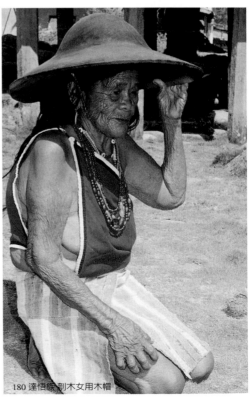

180 達悟族 刳木女用木帽

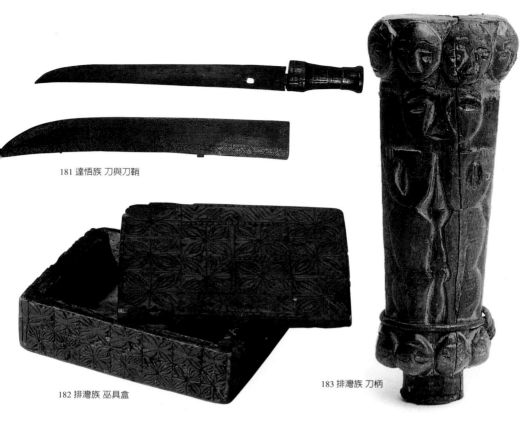

181 達悟族 刀與刀鞘

182 排灣族 巫具盒

183 排灣族 刀柄

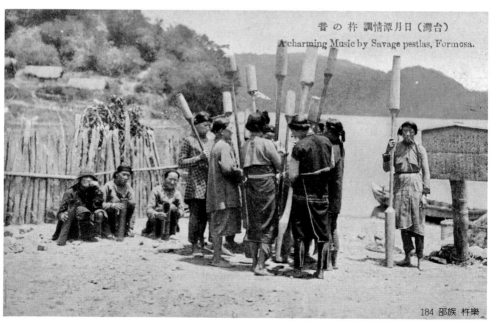

音の杵 調情潭月日（灣台）
A charming Music by Savage pestlas, Formosa.

184 邵族 杵樂

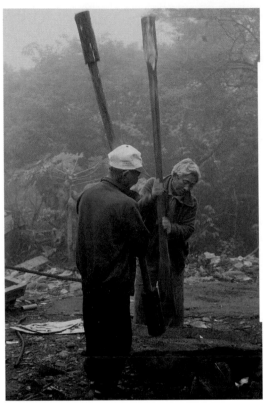

185 布農族 杵樂試音

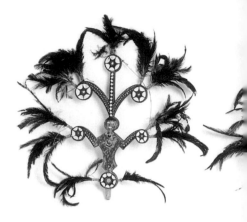

186 達悟族 人像紋船花

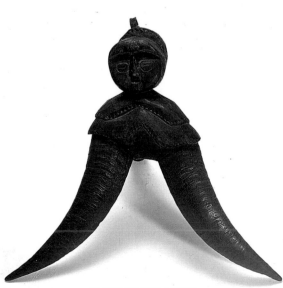

187 達悟族 羊角接人像木雕

188 布農族 男用工作佩刀

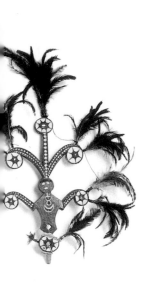

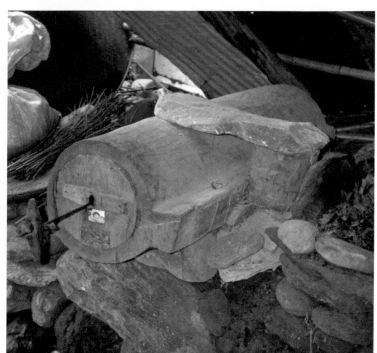

189布農族 風箱

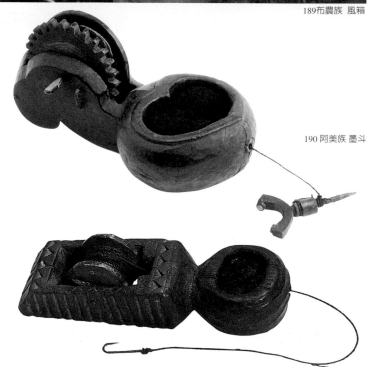

190 阿美族 墨斗

191 達悟族 墨斗

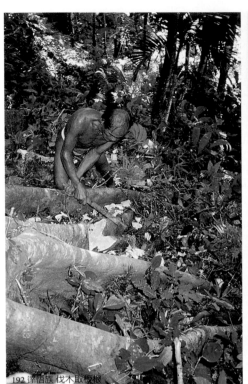

192 達悟族 伐木取板根

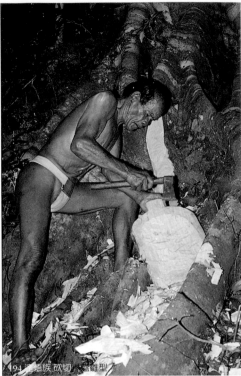

194 達悟族 砍切、鑿雛型

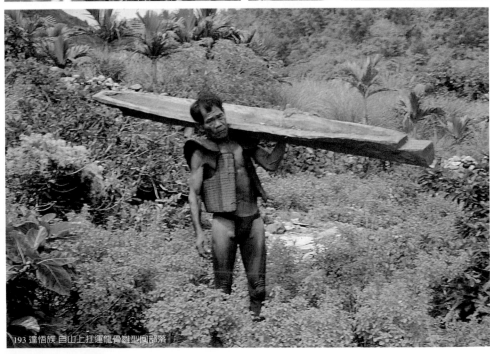

193 達悟族 自山上扛運龍骨雛型回部落

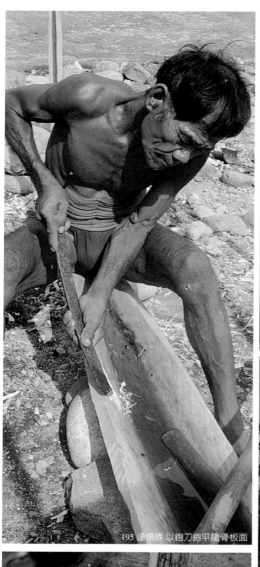

195 達悟族 以鉋刀鉋平龍骨板面

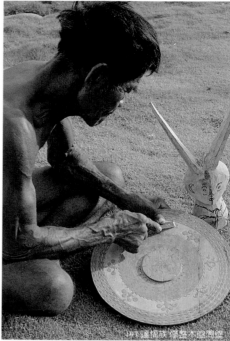

197 達悟族 修整木盤邊壁

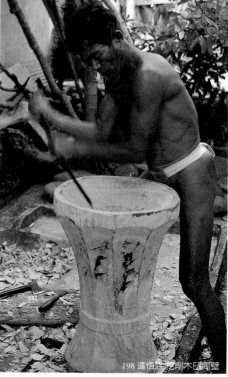

198 達悟族 挖削木臼﹝﹞壁

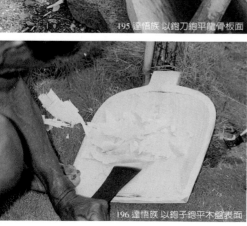

196 達悟族 以鉋子鉋平木盤表面

最典型常見的剞器物；最大型的莫過於達悟族（圖209）、邵（圖211）的剞木舟。至於較大型的圓臼、方臼、甌、儲物桶等物剞部的剞空法，當開始製作時，先動用斧頭砍切木料（圖213），取得外觀大小，再從橫切面中間砍削成一凹洞，然後藉助火燒法（圖214），在木頭凹洞內燃火，悶燒數日，便可以輕易地剞取屑爐，重複數次直到剞部成型；此種剞木工技術的普遍，推測是因爲缺乏鋸子和釘子的緣故。

一般製作木器物的步驟如下：

首先按所欲製作之器物，選擇適當的材質，任其放置相當時日，待陰乾後，再截取適當大小的木料，按照製作者心中的樣式、飾紋及經驗，用斧頭砍劈器形粗略外廓後，以大刀削整成雛型，再用小刀經過數次修整，直到得到滿意的型制爲止。而與木工最直接的修飾就是鉋光和雕刻，在這之前先使

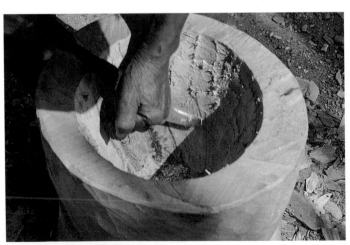

199 布農族　挖削木臼周壁

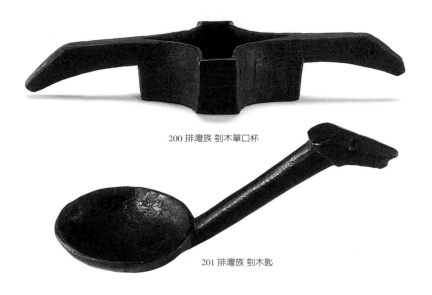

200 排灣族 剜木單口杯

201 排灣族 剜木匙

用木炭塊繪飾圖案，再以小刀作精細雕琢（圖215）
，早期由於沒有鉋刀，多使用小刀、卵石及特定的
葉子慢慢修整磨光器表。

◇雕刻

　　雕刻是木工另一種精緻技術的呈現，提昇器物
實用、美觀兼具的價值，從而延伸出該族群文化中
所涵蘊的信仰的、社會的意義，其中以排灣、魯凱
兩族最為注重。原住民當中，雕刻工藝發達的有排
灣、魯凱、卑南、達悟四族，其他族群鮮少在木工
器物展現雕刻技巧，多以木質佳、無紋、平整光滑
取勝，即使有例可循也是特例，而布農族禽鳥狀象
形雕刻的木匙執柄，是頗為罕見的。

有關排灣、魯凱、卑南族的雕刻藝術，陳奇祿博士（1977）曾就排灣群木雕，提出環太平洋地區和古代中國的類緣關係。陳氏指出：包括蹲踞人像（圖219）、蛙形人像（圖216、217、218）、關節標記人像（圖218）、圖騰華表相疊人像（圖220）、動物剖裂紋組合紋（圖224）、正反相對人像（圖221）、吐舌人像（圖222）、人頭蛇身人像（圖225）等紋樣主題，為環太平洋藝術式樣的特色。同時排灣群傳統式樣的雕刻，多是在平面上將立體型態表示出來，所以大多數只有長度和寬度，缺乏厚度，具有繪圖的特性，例如：立柱祖先像（圖片216、218、224、

202 布農族 刳木儲物桶

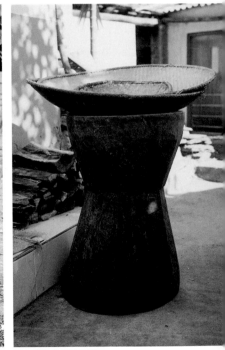

203 排灣族 刳木圓臼

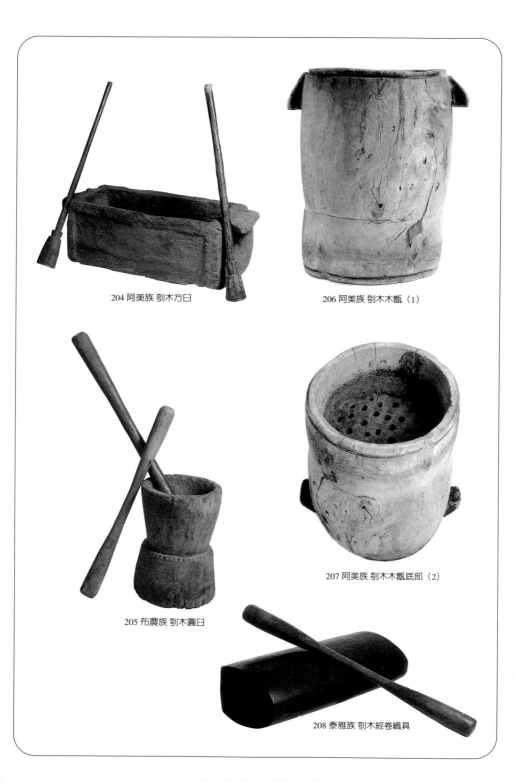

204 阿美族 剜木方臼

206 阿美族 剜木木甑 (1)

207 阿美族 剜木木甑底部 (2)

205 布農族 剜木圓臼

208 泰雅族 剜木經卷織具

209 達悟族 剡木獨木舟（1）

210 達悟族 剡木獨木舟底部（2）

212 排灣族 剡木巫具箱

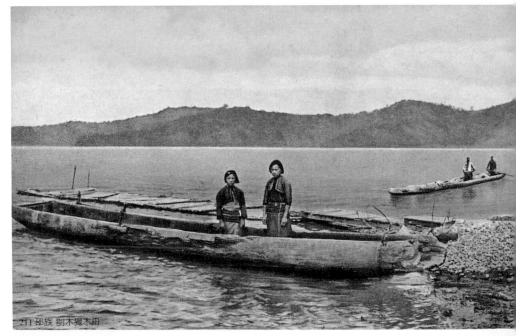

211 邵族 剡木獨木舟

213 布農族 以斧頭砍切木臼周壁

214 布農族 火燒法剜取木臼周壁

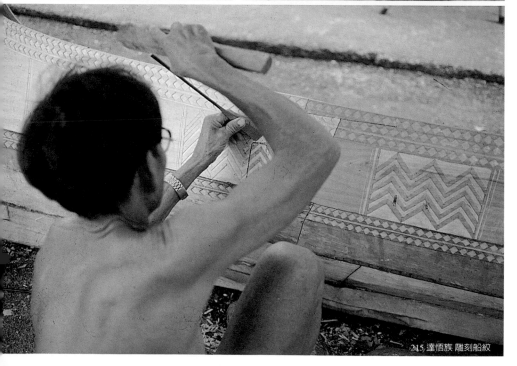

215 達悟族 雕刻船紋

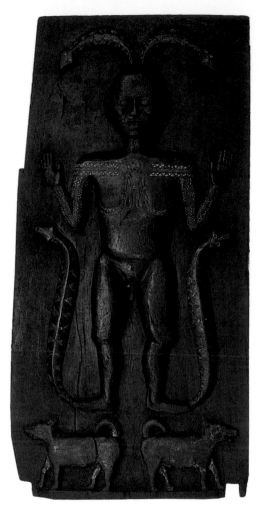

216 魯凱族 蛙形人像紋祖先柱

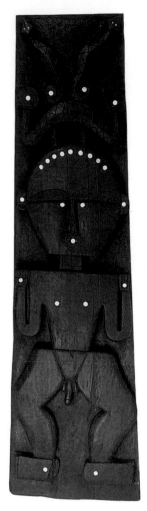

218 魯凱族 關節標記人像紋祖先柱

217 排灣族 蛙形人像紋置物箱

219 排灣族 橫樑中蹲踞人像紋

220 排灣族 圖騰華表相疊人像紋禮刀刀鞘

221 排灣族 橫樑中正反相對人紋像

222 排灣族 橫樑中吐舌人頭紋

223 排灣族 鹿紋刀插

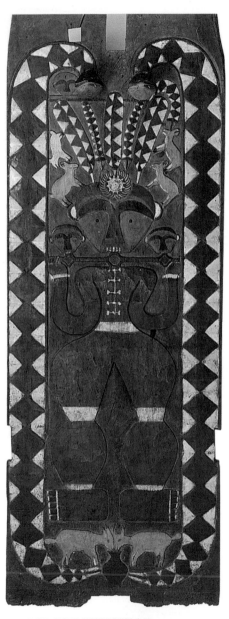

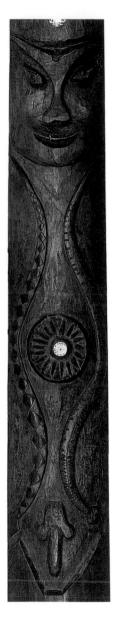

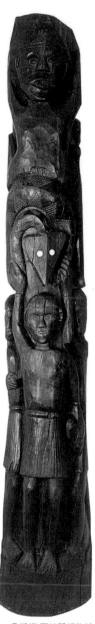

224 排灣族 壁板中動物剖裂紋組合紋　　　　　　225 排灣族 人頭蛇身紋祖先柱　　226 魯凱族 圓柱體祖先柱

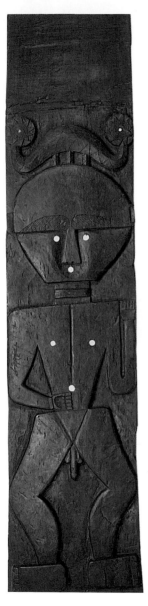

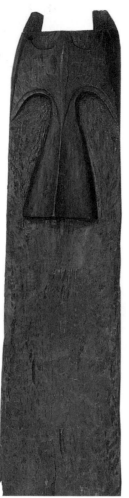

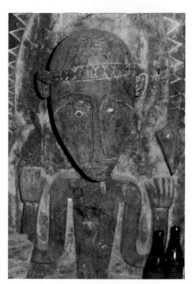

229 排灣族 蛙形人像紋祖先柱

228 排灣族 眉鼻相連巨大人面祖先柱

227 魯凱族 祖先柱

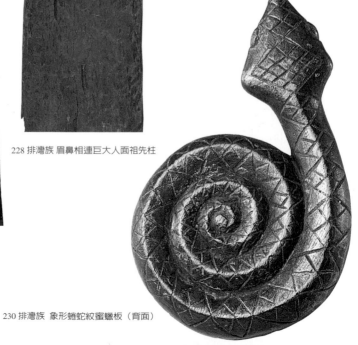

230 排灣族 象形蜷蛇紋蜜蠟板（背面）

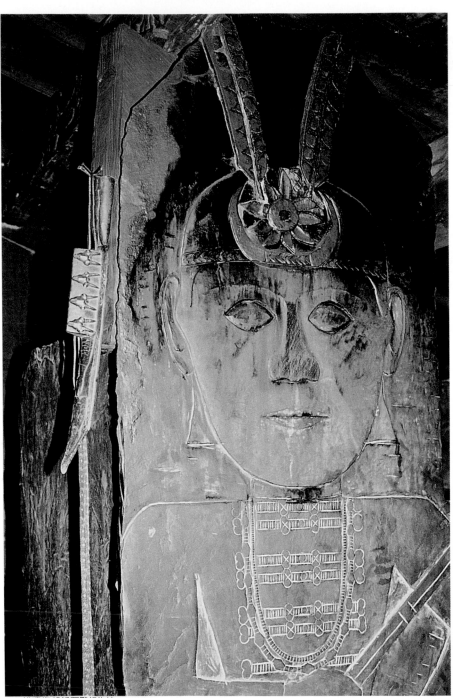

231 排灣族 晚近石雕祖先柱

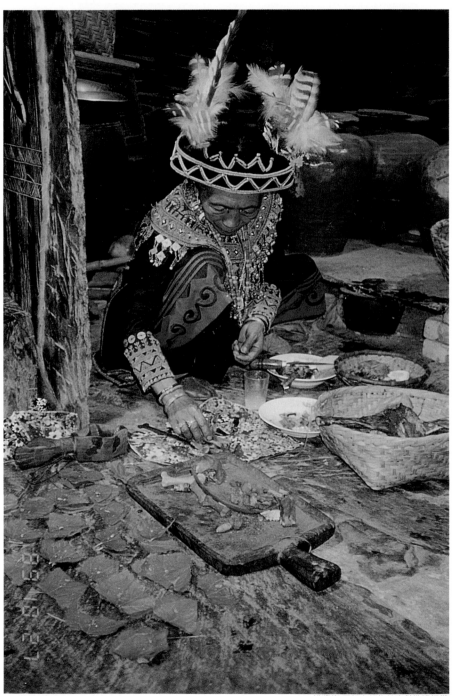

232 排灣族 巫師在祖先柱旁獻牲禮行儀

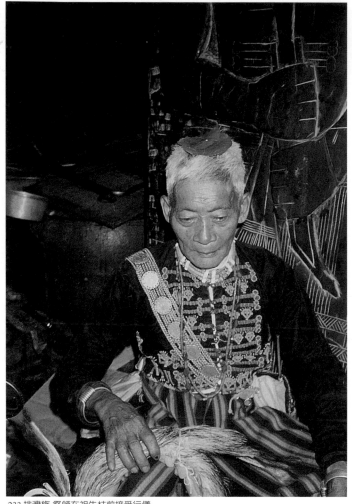

233 排灣族 祭師在祖先柱前接受行儀

225、226、227、228），多在扁平單面木柱或板岩浮
雕；（註：除木工外，本島高山地質特有的片頁板
岩廣為原住民用於家屋及與家屋相關的建築材料。
大多自河水暴漲取得自山壁崩落的石壁，經片解大
塊板岩，打剝成適用石板，利用在屋頂、地板、堆
牆、壁板（雕刻）、臥鋪、祖先立柱雕刻（圖231）

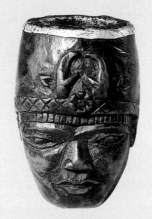

235 排灣族 象形人頭紋煙斗 椀部

234 排灣族 象形人像紋煙斗 椀部

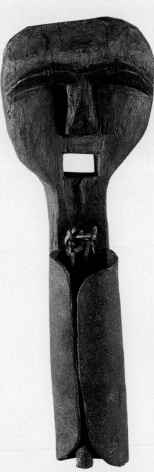

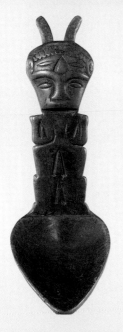

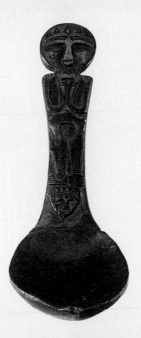

236 排灣族 象形人像紋匙柄

237 排灣族 人像紋匙柄

238 魯凱族 象形人頭紋警鈴

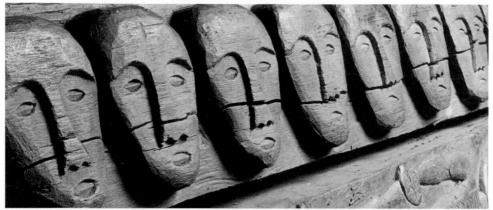

239 魯凱族 並列人頭紋單一紋樣排列

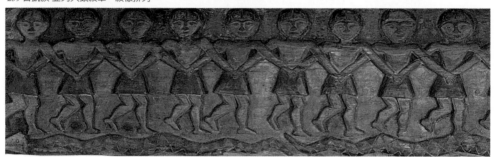

240 排灣族 並列單一人像紋（1）

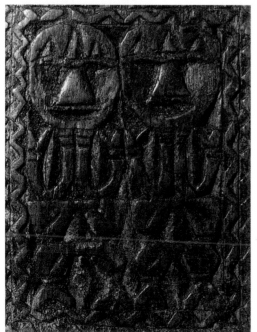

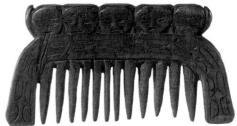

242 排灣族 並列人頭紋木梳

241 排灣族 並列單一人像紋（2）

243 排灣族 蛇紋工作刀刀鞘

244 魯凱族 並列動物紋——連續排列

245 排灣族 人頭蜷蛇複合紋——不同紋樣錯列

246 魯凱族 蜷蛇人頭複合紋——不同紋樣錯列

247 排灣族 蚊蛇紋——相同單位紋樣複合紋

248 排灣族 戴蛇冠人紋——兩個不同單位結合紋

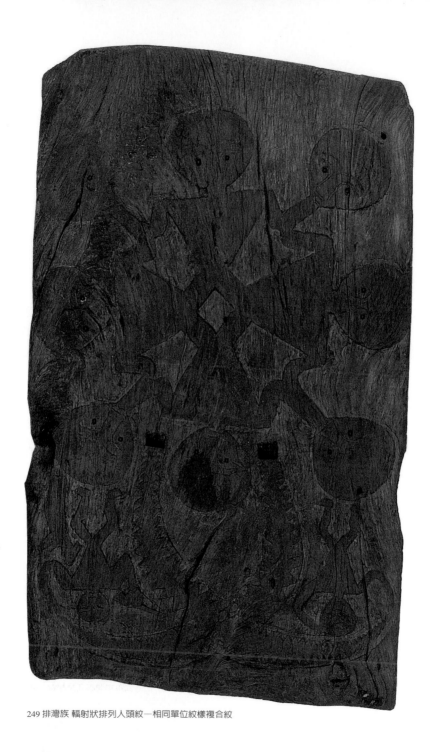

249 排灣族 輻射狀排列人頭紋—相同單位紋樣複合紋

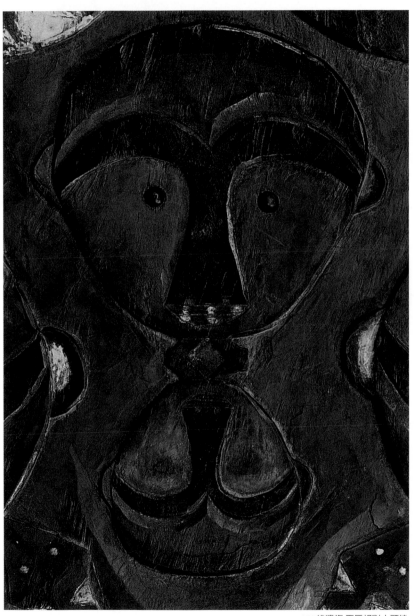

250 排灣族 正反相對人頭紋

、司令台、標石（圖3）等，但達悟族不在此例。）或者立體祖先像，也是四面均刻同一人像的紋樣表現，而不作一面立體雕刻。又紋樣大部分施於器物的表面，作為裝飾目的，除煙斗（圖234、235）、匙柄（圖236）、蜜蠟板（圖230）、警鈴（圖238）外，甚少象形器物；而且除了祖先柱多刻單像外，壁板、簷桁、橫樑和檻楣，多有將雕面填滿紋樣的傾向，這些平面的、裝飾的、填充的表現處理（圖224），也與環太平洋區藝術特徵相符。

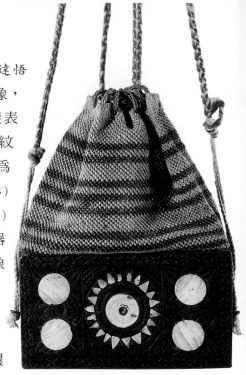

251 排灣族 太陽紋巫具箱

雕刻的主題，主要是：人像、人頭、蛇紋、動物紋。單位紋樣有多種組合變化，一般有：

1、單一紋樣，例如人頭紋（圖239、242）、人像紋（圖240、241）、百步蛇紋（圖241、243）、鹿紋（圖223、244）。

2、兩個不同單位紋樣組合成複合紋，有戴蛇冠人頭紋（圖248）、蛇臂人頭紋、人頭鹿紋。

3、兩個不同單位紋樣結合紋，例如人頭蛇紋結合成的變化紋（圖246）。

4、（數個）相同單位紋樣複合紋，包含輻射狀排列人頭紋（圖249）、相向蜷蛇紋、相

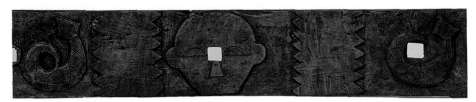

252 魯凱族 蜷蛇人頭複合紋──不同紋樣錯列

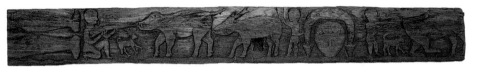

253 排灣族 人像紋、動物紋、紋頭紋──不同紋樣連續排列

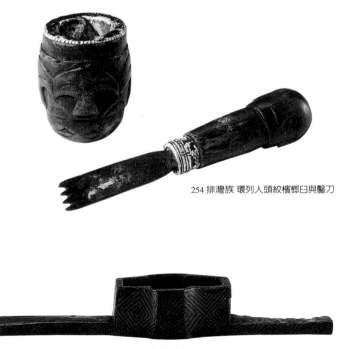

254 排灣族 環列人頭紋檳榔臼與鑿刀

255 卑南族 淺紋彩繪單口杯

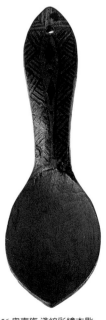

256 卑南族 淺紋彩繪木匙

向鹿紋、相背蜷蛇紋、相背鹿紋、並列人頭紋（圖239、242）、並列人像紋（圖240、241）、相對人頭紋（圖250）、絞蛇紋（圖247）、人像橫置相接紋（圖221）。

此外，單純變化自蛇紋的有曲折紋、鋸齒紋、三角紋、菱形紋、連杯紋、太陽紋（圖251）、竹節紋等。

象徵祖先意義的立柱多立姿單像，式樣化與寫實型式並存，有：典型蛙形人像，其特徵大多眉鼻相連，雙手齊肩、雙膝微彎、足尖朝外，性別特徵雕刻明顯清楚（圖216、218、227、229）；另有非典型蛙形人像，與前者差異在於其手勢有雙手撫胸、雙手近肩側和雙手下垂幾種，頭上均為帽冠、木梳、羽毛（圖224、231）、蛇紋（圖216、218）、蛇冠（圖229、245、248）等裝飾；其他的式樣分別為人頭蛇身人像（圖225）、眉鼻相連巨大人面的人像（圖228）、寫實人像（圖226）等（陳奇祿，1978）。

簷桁、橫樑、檻楣由於板面狹長，圖紋均做單行重覆雕刻，有下述多種不同的人像紋、百步蛇紋、人頭紋、動物紋的排列：

1、單一紋樣排列。（圖239、242）

2、複合紋樣排列。（圖245、246、247、249、252）

3、不同紋樣錯列。（圖245、246、252）

4、人像橫置相接。（圖219、221）

5、不同紋樣連續排列。（圖253）

壁板方面雕面較大，雕度較立柱簷桁等淺刻，紋樣寫實，多為組合紋樣或群像，多施彩繪。紋樣

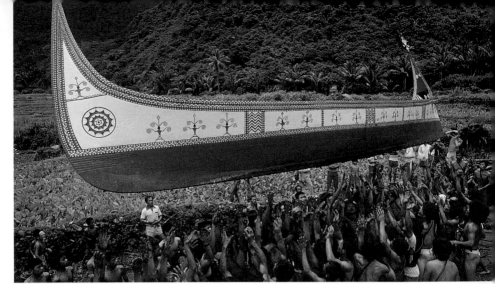

257 達悟族 雕船下水典禮—拋船

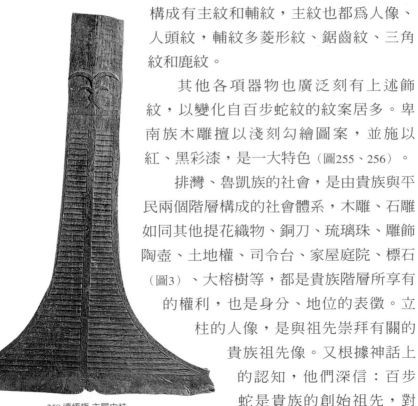

258 達悟族 主屋中柱

構成有主紋和輔紋，主紋也都為人像、人頭紋，輔紋多菱形紋、鋸齒紋、三角紋和鹿紋。

其他各項器物也廣泛刻有上述飾紋，以變化自百步蛇紋的紋案居多。卑南族木雕擅以淺刻勾繪圖案，並施以紅、黑彩漆，是一大特色（圖255、256）。

排灣、魯凱族的社會，是由貴族與平民兩個階層構成的社會體系，木雕、石雕如同其他提花織物、銅刀、琉璃珠、雕飾陶壺、土地權、司令台、家屋庭院、標石（圖3）、大榕樹等，都是貴族階層所享有的權利，也是身分、地位的表徵。立柱的人像，是與祖先崇拜有關的貴族祖先像。又根據神話上的認知，他們深信：百步蛇是貴族的創始祖先，對

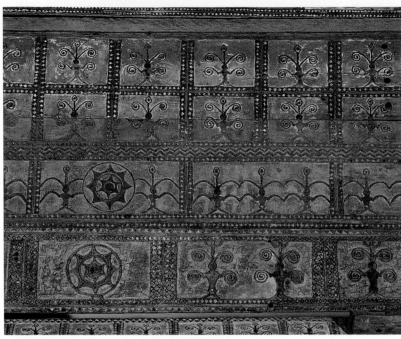

259 達悟族 工作房木牆板上人像、渦卷複合紋和同心圓紋

260 達悟族 主屋腳踏板上肢體相連人像紋

百步蛇產生敬畏之心及禁忌，所以百步蛇飾紋在雕刻中具有信仰上和社會的意義，貴族也藉著神話意義的圖案，展現在家屋、建材、器物用具的裝飾上，加強鞏固其地位（蔣斌等，1994）。

　　達悟的雕刻，運用直線、曲線構成抽象化的幾何形紋樣，如人像紋、水波紋、三角紋、菱形紋、邊線紋、同心圓紋、渦卷紋、羊角紋、豬紋、羊紋等，浮雕在船舷、主屋、工作房、禮棒以及各種日常用具上。紋樣大多摹擬植物、動物和自然的形態，例如：渦卷紋，是野生厚鱗毛蕨樹的卷狀幼芽；小波紋，是檳榔樹葉在風中搖曳的姿態；水波紋，似波浪或青蛇行走狀；三角紋，類似船首、船尾三角形的魚艙，常做爲環船舷飾紋；同心圓紋，是眼睛及眼光放射狀；而象形羊角（圖258），浮刻在四門式主屋內的船帆形中柱上；人像紋，呈現類似排灣祖先柱的蛙形人像並與渦卷紋成一複合紋（圖259），有單像、雙人或多人肢體相連並列（圖260），多表現在船舷、主屋腳踏板和工作房的木牆板上，並繪紅、白、黑彩漆。至於立體雕刻，則是晚近才發展出來的，有人偶、魚偶（圖261）、羊偶等（徐瀛洲，1984）。

261 達悟族 木雕鬼頭刀魚

製陶

　　陶器文化也是原住民社會式微最早、流失最多的一環。原住民中擁有陶器文化的族群有：布農、鄒、排灣、魯凱、阿美和達悟等族，然而並非這些族群都有製陶的技術。截至目前為止，並無任何資料足以顯示排灣、魯凱兩族，在過去曾擁有製陶的技術，僅由口傳知道：陶器是古老祖先留傳下來的貴重遺物。因此，確切擁有製陶技術的，只有布農、鄒、阿美和達悟四個族群。依據日治時期日本人的研究調查，布農、鄒族在距今約百年前，外界的金屬器皿已經逐漸取代當時自製的陶器，僅見幾位示範者，其技術文化在彼時已瀕臨失傳，相關紀錄資料極為零星。而日本學者鳥居龍藏先生於一八九七年的報告中曾指出：南部阿美群，除了「加里猛狎」這個部落還保留製陶技術之外，其餘部落早已放棄。而當時仍持續該項工藝的中部阿美、北部阿美族群，到一九五○年前後，雖然仍有極少數懂得製作者，但之後也中輟無繼。直至數年前，才在有心人士關

262 布農族 陶壺

心鄉土的情懷下再度提倡，現階段仍處於恢復期，但其胚土、製作（過程）與成品，相較於文獻報告的描述，以及早年保存至今的陶器實物，有相當的落差，這是值得留意的。只有孤懸海隅的蘭嶼達悟族，由於受到外界影響較晚、較少，目前尚能維持傳統的製陶工藝。

以下分述各族製陶的情形：

◇布農族

製陶在布農社會裡屬於氏族專業，由男性擔任，很特別的是：只有布農的支群——丹社群才可以製作，其他社群將之視為禁忌。布農支群卡社人則說：在使用鐵鍋之前，他們是用麻竹和陶壺煮飯，大約在一九一一年前後，當時所使用的陶壺就以外地輸入為多，僅存兩個氏族共五位陶工，還在擔任製陶工作（丘其謙，1966）。粟播種祭是一年當中唯一的製壺期，使用期也只限於粟初收祭時，舉行嚐新粟儀式，用新壺煮新粟，分

263 布農族 製陶用具：菱形紋拍板

264 鄒族 以模製法製陶坯（1）（翻拍自湯淺浩史《瀨川孝吉台灣原住民影像誌 鄒族篇》）

265 鄒族 以模製法製陶坯（2）（翻拍自湯淺浩史《瀨川孝吉台灣原住民影像誌 鄒族篇》）

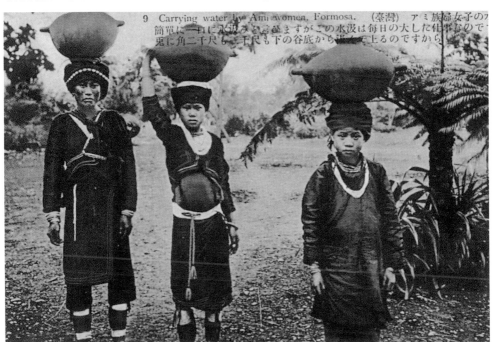

9 Carrying water by Ami women, Formosa. （臺灣）アミ族婦女子の水汲
簡單に一口に水汲みと言ひますがこの水汲は毎日の大した仕事なので
兎に角二千尺も三千尺も下の谷底から汲んで上るのですから

266 阿美族 搬運汲水陶壺方式

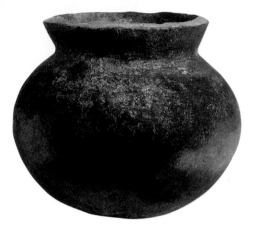

267 鄒族 陶壺

268 阿美族 汲水陶壺

269 阿美族 陶甑

270 阿美族 祭壺

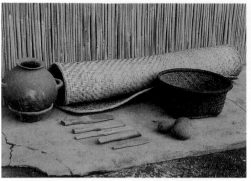

271 阿美族 製陶用具：拍板、卵石、藤藍、藤蓆

272 阿美族 陰乾待完成陶壺

273 阿美族 堆材燒陶

274 排灣族 頭目家並列之古陶壺

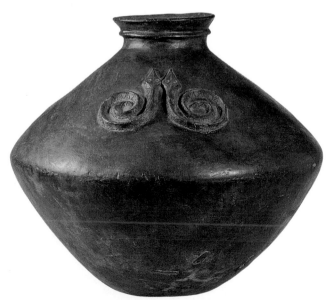

275 排灣族 黏附蛇紋古陶壺

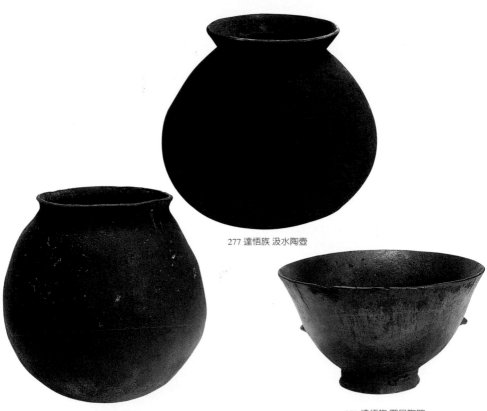

277 達悟族 汲水陶壺

276 達悟族 煮壺

278 達悟族 圈足陶碗

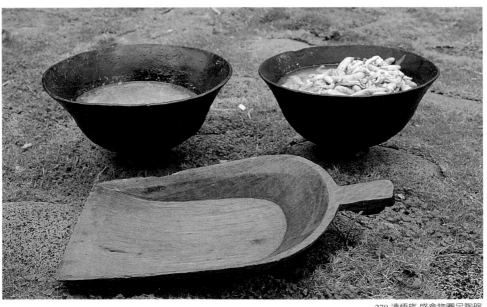

279 達悟族 盛食物圈足陶碗

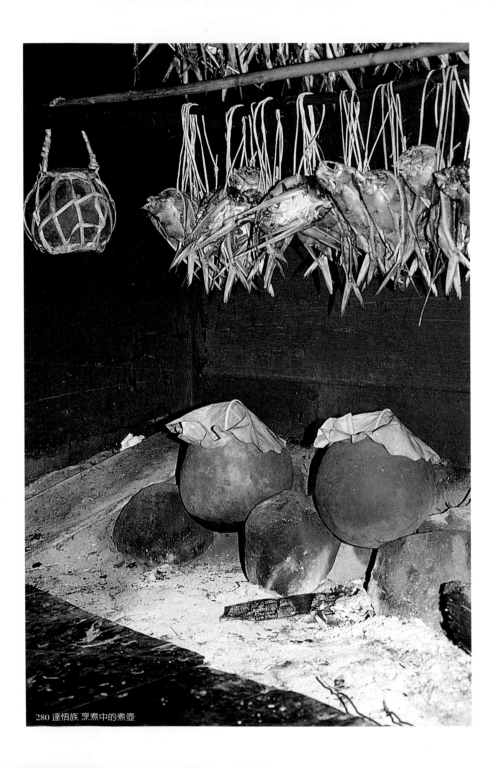

280 達悟族 烹煮中的煮壺

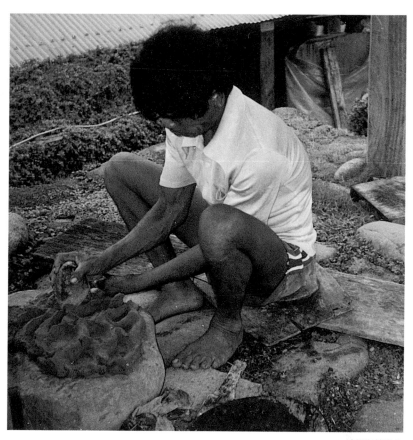

281 達悟族 搗陶土

配給參加新粟初採儀式的人吃，平常則使用與平地
漢人交換取得的陶壺。又根據一九九六年田野訪
查，丹社群八十餘歲耆老，能說出陶壺名稱者寥寥
無幾，僅稱：在他們七、八歲時，還吃過用陶壺煮
的飯，但從未聽聞有關製陶之事。由此推斷：很可
能在常態性的日用陶製器皿，被外來物品取代、棄
用之後，只保留舉行小米嚐新儀式用的特定陶壺。
據說陶壺有大、小九種之多，大的人到足夠燒三十

人吃的飯,小的僅夠一人吃。會製陶的人不必從事其他工作,其他人家會拿東西來交換,供他食用。陶壺器表的紋樣,是菱形網狀紋。有關陶壺的製作方式,至今並不十分明確,文獻記載僅提及:早期陶壺的器表紋路是採用網袋或布袋形成,而晚期則以木製、有菱形刻紋的拍板,拍打器表形成(圖262、263),此外,使用的拍打道具,還有橢圓形石頭,可見得塗模法—拍打法(paddling and anvil)的技術,確實曾為布農人所使用。除陶壺外,布農人還會製造陶碗。

◇鄒族

鄒族的陶器,有類似缽狀用來炊飯的鍋,以及用於烹煮荼肉、盛裝小米酒供祭的陶壺。製陶的工具,有木模、大小圓石兩塊和石盤,沒有拍板。陶鍋以模製法(paddle and moulding),將泥團置於

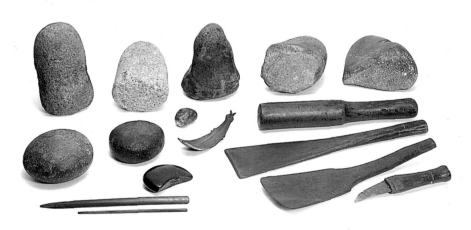

282 達悟族 製陶用具——拍板、石頭、小刀、椰殼匙等

283 達悟族 製陶用具——陶具模子

木模上製成坯（圖264、265）（湯淺浩史，2000）。陶壺是從搓揉好的泥團，掏出內部陶土成一中空體，再以手捏、圓石輔器沿中空體的內外壁壓磨，逐漸擴大成壺型器身。鍋和壺的粗坯，都用圓石和水磨勻，使其平滑。

◇排灣、魯凱族

　　有關排灣、魯凱的古陶壺（圖274、275），任先民先生（1960）依照器物型態分為：圓形的圓底壺、圓形平底壺和圈足壺；菱形的菱形有耳壺、菱形無耳壺及瓶形、扁瓶型數種，其中又以圓形代表較早期的風格。

　　古陶壺最引人注目的就是它的飾紋，其施紋方式依現存器物來看，大致有：刻畫法，即用硬質尖銳的工具所畫成的花紋，在陶壺中最為常見，紋樣

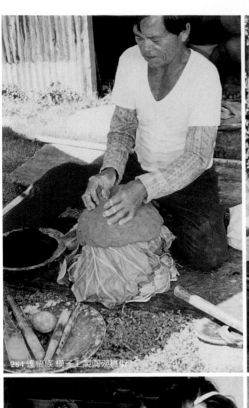

284 達悟族 模子上製陶碗雛型

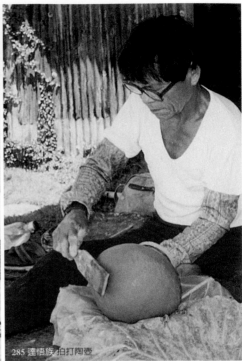

285 達悟族 拍打陶壺

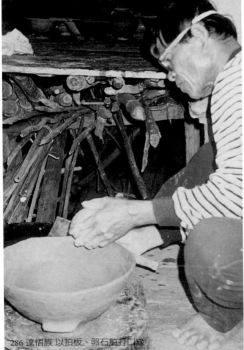

286 達悟族 以拍板、卵石拍打口緣

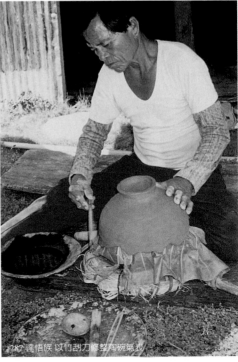

287 達悟族 以竹刮刀修整陶碗氣表

有直線、曲線、菱形、三角形、平行線等；另外有印紋法，用雕有紋樣的木製打板，拍打或印在器表上成紋樣；還有一種是浮塑和黏附法，用手捏或刻削或黏附上去的浮塑紋，有蛇紋、乳狀紋、紐狀紋等。

　　古陶壺的飾紋和創始神話中太陽、蛇和陶壺有密切關係。就陶壺飾紋而言，可分為兩大類：第一類是菱形陶壺的花紋，以蛇形紋為主題，它的呈現有浮塑、黏附的寫實蛇紋形（圖275）、頭部浮塑蛇身刻劃的陰文蛇形紋、完全刻劃的陰文蛇形紋、菱形紋，三角形紋和斜紋連成圈狀的變體蛇形紋。第二類是圓形陶壺的花紋，以長方、正方和三角的線格紋、曲格紋、圈點紋、斜紋配置的多樣組合圖案。

　　陶壺的等級，是依照組成圖案所代表的意義來區別。最高貴的是蛇紋菱形壺和綜合方格、長方、

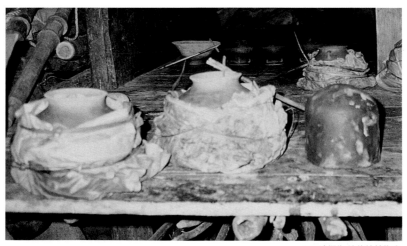

288 達悟族 陰乾待燒陶壺

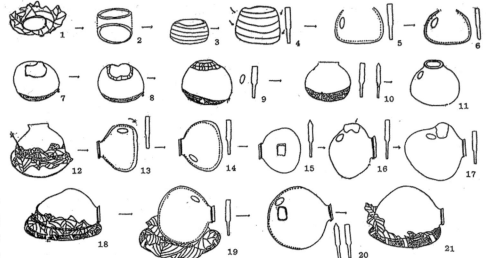

289 達悟族 圈泥法製作圓底煮壺步驟（徐韶嶽繪圖）

三角形連綴而成圓狀，象徵太陽紋的圓形陶壺；次等的是浮塑的乳狀圓點成一圈或二圓狀的圓形壺；較不為人注重的是點紋組成的圓形紋。

古陶壺在排灣、魯凱族的貴族階層裡為神聖之物，因此備受重視。古陶壺擁有的數量及貴重等級，可以用來區分貴族的財富和地位。貴族之間婚嫁時，古陶壺是必須的聘禮；當五年祭時，排灣族深信祖靈會回來寄宿在陶壺內，因此古陶壺是祭祀時的主要對象，而且五年祭的祭酒，一定要盛裝在古陶壺的器皿內。

◇達悟族

達悟族的陶器，如以底部形態作器形分類，有

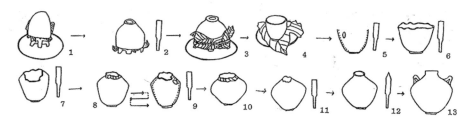

290 達悟族 圈足陶碗與小型圈足提水壺製作步驟（徐韶韺繪圖）

圓形圓底的煮壺（圖276）、圓形凹底的汲水壺（圖277）、圈足陶碗（圖278）、平底陶碗、熔解金銀的鎔堝、紡輪和陶偶。每年約九月為製陶時期，從事製陶工作的男子，背著藤籠，集合之後一起上山採陶土。他們用採陶土棒挖掘陶土。陶土有黑色、白色、褐色、綠色四種，黑、白兩種用來製作烹飪壺、盛水壺；褐色、綠色做碗。製陶用土，不加任何羼和料，只把石礫、雜物撿除之後，放置於石板上，灑水並用石槌搗碎（圖281）。女子可以幫忙去渣、搗碎的工作，其他都由男子擔任（徐瀛洲，1984）。

（一）製陶的工具

達悟族製陶的工具（圖282）（徐瀛洲，1994）有：

1、水槽：原為飛魚汛期間的洗魚槽，此處借用作為貯水之用。

2、水杓：本為小船內戽水的用具，此處用來掬水。

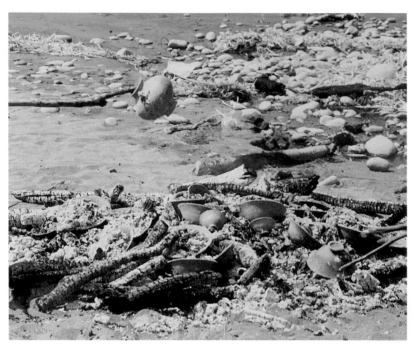

291 達悟族 燒陶

　　3、木盤：乃盛裝魚肉的圓木盤，在其上製作陶器坯形，視所製陶器的大小而有大小的不同。

　　4、壓碎石樁。

　　5、石擂：裝陶土捶碾成粉使之均勻。

　　6、陶製的模子（圖283）。

　　7、木製的模子。

　　8、拍棒：拍打器坯，使之成形。

　　9、拍板：拍打器坯，使之延展變薄（圖285）。

　　10、扁平的卵石：拍打器坯時，墊於器坯的內側（圖284）。

　　11、椰殼匙：修整器坯之用。

12、竹刮：刮磨器壁、刮平泥條痕跡及修整口沿之用（圖287）。

13、小刀：雕刻飾紋之用。

14、竹篾：雕刻飾紋之用。

15、姑婆芋（Alocasia macrorrhiza（L.）Schott & Endl.）葉：器坯完成一半時，以此葉包裹以免乾燥（圖286）。

16、舟仔草（Curcaligo capitulata（Lour.）o. kuntze）葉：用以圈綁姑婆芋葉。

17、白茅捲成的墊圈：墊放器坯，以便轉動拍打。

（二）製陶的方法

有圈泥法（Paddle and building）和模製法（Paddle and moulding）：

1、以圈泥法製作圓形圓底煮壺（圖276、289）、圓形凹底汲水壺（圖277）的過程：

泥土準備好之後，將姑婆芋葉放在圓木盤上，取一塊泥土捏成圓球狀，用雙手拍打成圓形餅狀，置於芋葉上，再以手掌壓推，使它更薄、更大，折起邊緣成淺盤狀作為底部，再取泥土捏成圓條，層疊捏貼在淺盤周緣，並用手指內外壓平以為周壁，築成圓桶形粗坯，而後左手持扁圓形石塊，墊在中段裡面，右手先後以圓形拍棍及拍板反覆拍打，使泥桶向外膨脹，再將其上部往內拍，使口部縮小，然後用雙手把口緣向外向上折起，再用拍棍或拍板

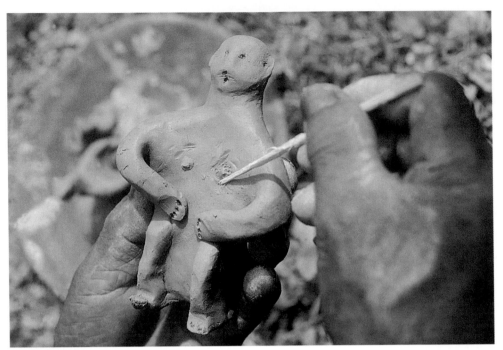

292 達悟族 製陶偶

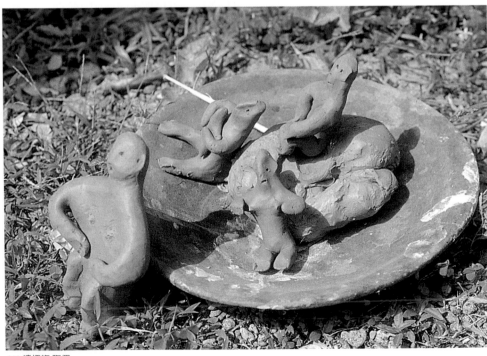

293 達悟族 陶偶

修整壺頸部分，接著墊拍腹部，使外表平整，周壁厚度均勻，之後用竹刮刀沾水，輕輕修刮外表和口緣內外，口唇則用拍板予以壓平，再用手沾水，輕抹外表及口緣內面。

上段作業完成，用姑婆芋葉覆在未加工的下段部分，並縛以舟仔草葉，以便晾乾上段。上部晾乾後，解開舟仔草，將壺橫置白茅圓圈上，漸漸轉動，與拍打上段一樣的方法，將下段拍打膨脹。而後除去墊在下面的茅圈，倒置於木盤上，再用竹刮刀修刮，並用手沾水抹平修整；如果是大壺，手難以伸到底部，就在壺中挖孔，以便拍打。另有一種製法，只以泥條層疊堆積成無底的圓泥桶，先墊拍上段，捏造口緣；上段晾乾後，黏貼一片泥土以為壺底，再墊拍。又有一種製法，前半段程序和後述的以模子製碗方法一樣，在壺底部分乾燥後，取下模子，拍打上部以為壺口而成。

前述都是圓底圓形煮壺的做法，製凹底圓形汲水壺的作法相同，只是在底部修整後，以手掌按凹底部。

2、圈足碗盛湯器（圖片278、279、290）的製作方法：

以舊的圓底煮壺倒置作為模子（也有木製模子），放在圓木盤上，壺底鋪姑婆芋葉，然後將泥塊捏成球狀，再以手掌拍扁、拍薄，放在芋葉上，以手指沿壺形往下捏壓成碗狀，但中央部分要作圈足，不加壓捏，然後轉動木盤或模子，用手掌將表面壓

平，厚度平均，再用拍板打平中央泥台，又用手指挖空泥台中央而成圈足。最後用拍板拍平外表，用竹刮刀修刮，手指修整外表，而後晾乾。待圈足部分乾燥後，解開芋葉，取下模子，用小刀將口緣截平修整。然後用椰子殼製的匙沾水，修刮內表之芋葉脈紋及不平處，並用手指抹平。

　　不論那一類陶器，因為用途的不同，而有好幾種形狀，每一種形狀都有它的名稱。如壺類專用煮裸鰭魚壺，它的壺口要大；如碗類、肉類盛湯碗，唇下內表，用指甲壓橫紋，或使用小刀、竹刀尖劃成幾何紋。

　　各類陶器經過上述作業程序後，都要用滑亮的扁石頭，或夜光貝（*Tubo marmorata*）的口蓋，或蘭嶼血籐（*Mucuna membranacea* Hayata）種子，將外表磨光。而後放在工作房地板上，並豎立十字形菅蓁，以防惡靈作祟，約晾半個月後再燒（圖288）。

　　達悟族燒陶不築窯（圖291），在海邊或旱田裡，用木柴一層層堆成井字形，泥器放在井字形中間，上面再蓋上木柴及引火茅草，四周斜靠樹枝，由上面點燃茅草，火勢由上往下燃燒泥器，燒好的陶器都呈橙褐色。

　　燒陶中要遵守許多禁忌，如：不可以去大便，女性不可以織布，否則壺底會產生罅隙；女性不可以用梳子，男性不可以削木，否則表面容易剝落。燒好後，殺雞、吃豐盛大餐並祈禱，以慶祝製陶成功。

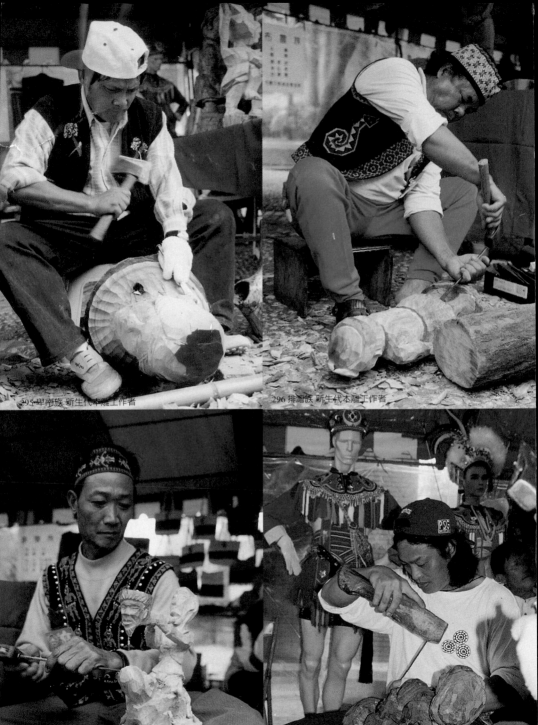

295 卑南族 新生代木雕工作者

296 排灣族 新生代木雕工作者

297 排灣族 新生代木雕工作者

298 阿美族 新生代木雕工作者

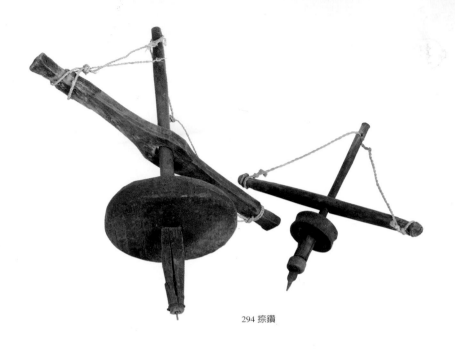

294 捺鑽

左轉（反時鐘方向），軸上呈S方向扭轉的繫繩即
鬆開，待中心軸轉至底時，隨即將橫板往上提至中
心軸上端，使軸上的繫繩呈Z方向扭轉。同樣的，
當橫板向下降往葷狀木盤主體的中心處時，若中心
軸右轉（順時鐘方向），軸上呈Z方向扭轉的繫繩
即鬆開，待中心軸轉至底時，隨即將橫板往上提至
中心軸上端，使軸上的繫繩呈S方向扭轉。如此反
覆操作，軸底鑽針即配合橫向下扭轉牽動繫繩的動
作，當中心軸左轉時，鑽針向左鑽；中心軸右轉
時，鑽針向右鑽，達到鑿洞鑽孔的目的。厚實的葷
狀木盤，當中心軸轉動鑿洞時，有助於穩定重心的
作用。

　　捺鑽（圖294）普遍使用於各族群，應用在各種木料、石料、金屬等物的鑿洞器物，例如：補鍋、建屋、製骨簪等。

（一）捺鑽的構造

　　1、以葷狀的厚實木盤或石盤為主體，在其中心處鑿一方洞，貫穿一支木桿作為中心軸，其三分之二為長截圓桿在葷狀主體之上，頂端處鑿有一洞；三分之一短截方桿在葷狀主體之下，底面插有一支鐵鑽針。

　　2、另製一塊中間寬幅，兩側較窄的橫板，在寬幅處鑿一直徑略大於中心軸的圓洞，橫板兩端則側削，以便繫繩。

　　3、將橫板自圓洞套進葷狀木盤的圓桿中心軸上，取兩條並列的繫繩，自橫板一端綁緊，然後貫穿中心軸頂端的鑿洞，與橫板另一端銜繫，使橫板與中心軸呈正三角形連接。

（二）捺鑽的操作方式與原理

　　至於操作方式與原理是：

　　首先將捺鑽置於欲鑽洞之處，先扭動橫板，使左右兩邊繫繩扭攀在中心軸上端，橫板同時也往上提至中心軸上端。操作時，雙手各握橫板一側，當橫板向下降往葷狀木盤主體的中心處時，若中心軸

製陶器剩餘的陶土，達悟人會用手指捏成精巧的土偶（圖292、293），題材包括各種生活形態，如：懷抱小孩、武裝的男子、船的下水儀式、舞蹈、舂小米……等，他們將複雜的形態，取其特徵，透過自己主觀的印象，予以線條化，強調輪廓，捏造單調的立體像，這是原始藝術的特色，表現出達悟族純樸生活的平和、寧靜和快樂（徐瀛洲，1984）。

結語

　　本文主要對於原住民生活工藝文物做廣泛性簡要的陳述。

　　文化的基礎乃是生活知識的累積，從工藝文物著眼，它可衍生出該族群與環境、社會的模式行為，又可從中反映出有形與無形的功能和作用。我們認為，提昇對原住民工藝文物的深度認識，有助於深刻體會其人文精髓。

　　基本上，特定的工藝文物和技術，在物質文化中存在於有限的時空。長久以來，原住民文化面臨不同時代背景、不同階段的變遷中，被自然地淘汰、取代，而有所增損。在鄉土文化再造的浪潮下，似乎又被推向刻意的包裝取向，甚至有的工藝文物被切割成不協調的型態，其表象和實質內涵的意義，值得關心者省思。

299 製陶工藝趨向於觀賞價值

300 排灣族 具有排灣木雕風格的土板天主堂

301 各種手工機器製作的工藝品

302 各種手工機器製作的工藝品

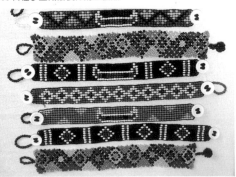

303 達悟族 新風格的飾物

304 展售各形各類原住民工藝的會場

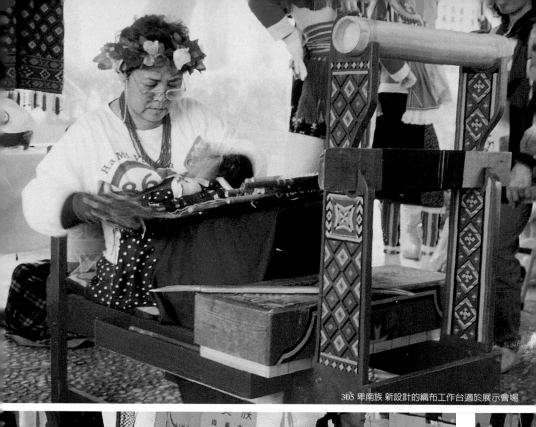

305 卑南族 新設計的織布工作台適於展示會場

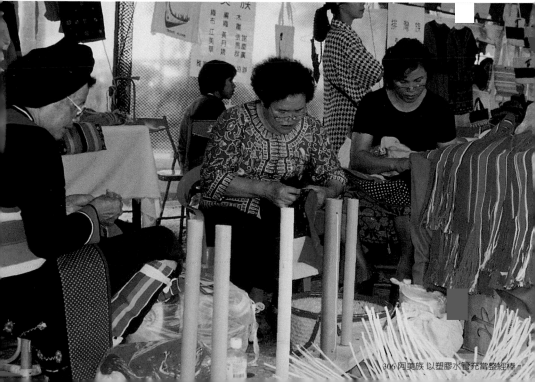

306 阿美族 以塑膠水管充當整經棒

主要參考書目

鳥居龍藏，1897，〈東部阿美族の土器製造に就て〉，台北，東京人款學會雜誌一三五號。

鹿野忠雄，1946，〈台灣原住民的生皮搔取具と片刃石斧の用途〉，東南亞細亞民族學先史學研究第一卷。

陳奇祿，1954，〈台灣高山族的編器〉，台北，台大考古人類學系專刊第四期。

任先民，1956，〈魯凱族大南社的會所〉，台北，中研院民族學研究所集刊第一集。

宋文薰，1957，〈蘭嶼雅美族之製陶方法〉，台北，台灣大學考古人類學刊九、十。

陳奇祿，1959，〈貓公阿美族的製陶、石煮與水煮〉，台北，台大考古人類學刊十三、十四。

任先民，1960，〈台灣排灣族的古陶壺〉，台北，中研院民族學研究所專刊第九期。

石磊，1960，〈太巴塑的製陶工業〉，台北，中研院民族學研究所集刊第十期。

李亦園等，1962，〈馬太安阿美族的物質文化〉，台北，中研院民族學研究所專刊之二。

李亦園等，1964，〈南澳的泰雅人（下）〉，台北，中研院民族學研究所專刊之六。

宋文薰，1966，〈台灣土著的刮皮具與偏鋒石器的用途〉，台北，台灣風土第一五五期。

丘其謙，1966，〈布農族卡社群的社會組織〉，台北，中研院民族學研究所專刊甲種第七號。

陳奇祿，1978，〈台灣排灣群諸族木雕標本圖錄〉，台北，台大考古人類學系專刊第一種

王端宜，1980，〈卑南族的織布和衣物〉，台北，台大考古人類學刊第四十一期。

陳奇祿，1981，《民族與文化》，台北，黎明文化事業公司。

徐韶瑛，1983，〈南海島嶼の土器製作〉，えとのす第二十期。

鄭惠瑛，1984，〈雅美的大船文化〉，台北，中研院民族學研究所集刊第五十七期。

徐瀛洲，1984，《蘭嶼之美》，台北，行政院文建會叢刊。

《圖解服飾辭典》，1985，台北，輔仁大學織品服裝系出版。

徐韶仁，1987，《利稻村布農族的祭儀生活─治療儀禮之研究》，台北，文大民族與華僑研究所碩士論文。

李莎莉，1993，《排灣族的衣飾文化》，台北，自立晚報文化出版部。

許功明，1993，《魯凱族的文化與藝術》，台北，稻鄉出版社。

徐瀛洲等，1994，《台灣山胞物質文化─傳統手工技藝之研究（雅美、布農二族)》，台北，內政部專題委託研究計劃報告。

蔣斌等，1994，《台灣山胞物質文化─傳統手工技藝之研究（排灣、魯凱二族)》，台北，內政部專題委託研究計劃報告。

謝世忠等，1995，《台灣原住民物質文化─卑南族的物質文化：傳統與現代要素的整合過程研究》，台北，內政部專題委託研究計劃報告。

胡家瑜，1996，《台灣原住民物質文化─賽夏族的物質文化：傳統與變遷》，台北，內政部專題委託研究計劃報告。

浦忠成，1997，《台灣原住民物質文化─曹（鄒）族物質文化調查研究：變遷與持續》，台北，內政部專題委託研究計劃報告。

許功明等，1998，《台灣原住民物質文化─阿美族的物質文化：變遷與持續之研究》，台北，行政院原住民委員會。

黃亞莉，1998，《泰雅族傳統織物研究》，台北，輔仁大學織品服裝研究所碩士論文。

湯淺浩史，2000，《瀨川孝吉 台灣原住民影像誌 鄒族篇》，台北，南天書局有限公司。

鄭漢文、呂勝由，2000，《蘭嶼島雅美族民族植物》，台北，地景企業股份有限公司。

■圖片提供：徐韶仁

國家圖書館出版品預行編目資料

臺灣傳統工藝之美：臺灣工藝論．原住民工藝技
術／莊伯和，徐韶仁著．－－初版．－－臺中
市：晨星，2002〔民91〕
　　面；　　公分．－－（臺灣民俗藝術；2）
　　含參考書目
　ISBN 957-455-241-1（平裝）
　1. 美術工藝–臺灣　2.臺灣原住民-文化

台灣民俗藝術②

臺灣傳統工藝之美

臺灣工藝論・原住民工藝技術

著者	莊伯和、徐韶仁
顧問	財團法人中華民俗藝術基金會
總策畫	林明德
編輯	洪淑珍
內頁設計	林淑靜

發行人	陳銘民
發行所	晨星出版有限公司
	台中市407工業區30路1號
	TEL:(04)23595820　FAX:(04)23597123
	E-mail:service@morning-star.com.tw
	http://www.morning-star.com.tw
	郵政劃撥：22326758
	行政院新聞局局版台業字第2500號
法律顧問	甘龍強 律師
製作	知文企業（股）公司　TEL:(04)23581803
初版	西元2002年8月30日

總經銷	知己實業股份有限公司
	〈台北公司〉台北市106羅斯福路二段79號4F之9
	TEL:(02)23672044　FAX:(02)23635741
	〈台中公司〉台中市407工業區30路1號
	TEL:(04)23595819　FAX:(04)23597123

定價 340 元
（缺頁或破損的書，請寄回更換）
ISBN 957-455-241-1
Published by Morning StarPublishing Inc.
Printed in Taiwan

請填妥後對折裝訂，直接投郵即可，免貼郵票。

廣告回函
台灣中區郵政管理局
登記證第267號
免貼郵票

407
台中市工業區30路1號
晨星出版有限公司

------ 請沿虛線摺下裝訂，謝謝！ ------

更方便的購書方式：

(1) **信用卡訂購** 填妥「信用卡訂購單」，傳真或郵寄至本公司。

(2) **郵 政 劃 撥** 帳戶：晨星出版有限公司　　帳號：22326758
在通信欄中填明叢書編號、書名及數量即可。

(3) **通 信 訂 購** 填妥訂購人姓名、地址及購買明細資料，連同支
票或匯票寄至本社。

◉購買1本以上9折，5本以上85折，10本以上8折優待。

◉訂購3本以下如需掛號請另付掛號費30元。

◉服務專線：(04)23595819-231　FAX：(04)23597123

◉網　　　址：http://www.morning-star.com.tw

◉E-mail:itmt@ms55.hinet.net

◆讀者回函卡◆

讀者資料：

姓名：_____　　性別：□ 男　□ 女

生日：　／　　／　　　　身分證字號：_____

地址：□□□_____

聯絡電話：　　　　　（公司）　　　　　　（家中）

E-mail _____

職業：□ 學生　　　　□ 教師　　　　□ 內勤職員　　□ 家庭主婦
　　　□ SOHO族　　□ 企業主管　　□ 服務業　　　□ 製造業
　　　□ 醫藥護理　　□ 軍警　　　　□ 資訊業　　　□ 銷售業務
　　　□ 其他_____

購買書名： 台灣傳統工藝之美_____

您從哪裡得知本書： □ 書店　　□ 報紙廣告　　□ 雜誌廣告　　□ 親友介紹

□ 海報　　□ 廣播　　□ 其他：_____

您對本書評價： （請填代號 1. 非常滿意　2. 滿意　3. 尚可　4. 再改進）

封面設計_____版面編排_____內容_____文／譯筆_____

您的閱讀嗜好：

□ 哲學　　　　□ 心理學　　□ 宗教　　　□ 自然生態　□ 流行趨勢　□ 醫療保健
□ 財經企管　□ 史地　　　□ 傳記　　　□ 文學　　　□ 散文　　　□ 原住民
□ 小說　　　　□ 親子叢書　□ 休閒旅遊　□ 其他_____

信用卡訂購單（要購書的讀者請填以下資料）

書　　　名	數　量	金　額	書　　　名	數　量	金　額

□VISA　　□JCB　　□萬事達卡　　□運通卡　　□聯合信用卡

●卡號：_____　●信用卡有效期限：_____年_____月

●訂購總金額：_____元　●身分證字號：_____

●持卡人簽名：_____（與信用卡簽名同）

●訂購日期：_____年_____月_____日

填妥本單請直接郵寄回本社或傳真(04) 23597123